徐悲鸿

「名家讲稿」

徐悲鸿

绘画述稿（新版）

徐悲鸿◎著

上海人民美术出版社

图书在版编目（CIP）数据

徐悲鸿绘画述稿：新版／徐悲鸿著． —— 上海：上海人民美术出版社，2021.1

（名家讲稿系列）

ISBN 978-7-5586-1775-1

Ⅰ．①徐… Ⅱ．①徐… Ⅲ．①绘画技法－文集 Ⅳ．①J21-53

中国版本图书馆CIP数据核字（2020）第175783号

图文策划　　　张旻蕾

名家讲稿

徐悲鸿绘画述稿（新版）

著　　者　　徐悲鸿
主　　编　　邱孟瑜
统　　筹　　潘志明
策　　划　　张旻蕾　徐　亭
责任编辑　　潘志明　徐　亭
技术编辑　　陈思聪
出版发行　　**上海人民美術出版社**
　　　　　　（上海长乐路672弄33号）
印　　刷　　上海光扬印务有限公司
制　　版　　上海立艺彩印制版有限公司
开　　本　　889×1194　1/16　10.5印张
版　　次　　2021年1月第1版
印　　次　　2021年1月第1次
书　　号　　ISBN 978-7-5586-1775-1
定　　价　　92.00元

■ 目 录

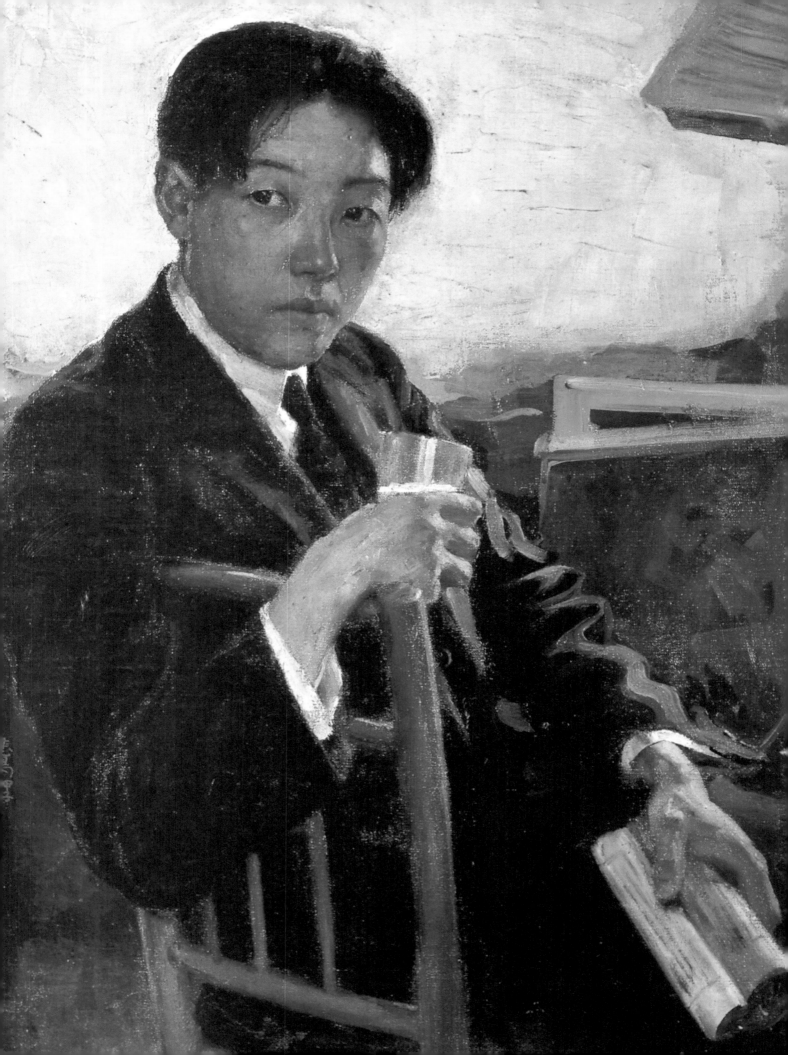

序 言

　　走进中央美术学院的校园，就可以看到徐悲鸿先生的雕像，他平易近人的身影和洞彻真理的神情，如是我们永远的导师。在中央美术学院校史陈列中，大量的图片和文献资料讲述着徐悲鸿先生和 20 世纪中国美术先贤们的业绩，成为每一届新生入校的第一课，也激发今天的师生继承前辈开创的事业奋发前行，中央美术学院的校训"尽精微、致广大"，更是徐悲鸿先生弘扬中华优秀文化传统、对美术教育事业的嘱托。许多年来，无论是研究 20 世纪早期到中叶中国美术的变革，还是中国现代美术教育体系的形成，无论是讨论 20 世纪中国美术的文化属性，还是思考中国美术教育的发展取向，徐悲鸿先生广博的思想情怀和他多方面的艺术实践都是一座资源丰富的宝库，一本开卷有益、常读常新的大书，拥有激励来者、感召今人的力量。

　　缅怀徐悲鸿先生，联系中国美术和美术教育的发展之路，最重要的是要弘扬"徐悲鸿精神"。这种精神首先体现在对中国美术的发展取向有清醒的文化认识。作为经过新文化运动洗礼的一代艺术家，"现代"这个概念在徐悲鸿先生那里，已不单纯是一种美术样式的指称，而是关于美术本质的一种新的憧憬和构想。在向西方艺术学习的过程中，他着重思考的是中国美术现代演进所需要的新的价值和内涵。20 世纪前半叶中国社会现实的动荡和奋起反抗外来侵略的大潮激生出他强烈的忧患意识，他在作品中由衷地表现出"天下兴亡，匹夫有责"的使命感与"救彼苍生起"的悲天悯人情怀。古往今来多少画家也感喟世态与人生，将情怀寄托于避世的山水或孤寂的花鸟，而徐悲鸿先生落笔惊划长夜，塑造的是不屈不挠的民生群像，使中国美术第一次有了真正意义的"现代"作品。他的《徯我后》《田横五百士》《愚公移山》等作品一经问世，即令国人为之振奋。从形态上看，可以说是他对伦勃朗的《夜巡》、籍里柯的《梅杜萨之筏》、德拉克洛瓦的《自由引导人民》等作品的致敬，他曾经被那些欧洲的经典大画所激动，称叹为"不愧杰作"，但是，一旦自己经营巨构，他的关怀落到了大写的"人"与中国的"人生"上，从而为中国美术开启了"大画"的先河。他曾说："艺术之源有二。曰造

物，曰生活，感于造物者，刊划模拟，倾向于美……探索生活蕴秘者辄以艺术为作用，刊划宏愿，启迪社会……"从他的作品内涵来看，他要表达的对时代负责的"宏愿"和具有精神感召力的"启迪"，他以深沉的思想情怀和关切现实的情感，承担起反映现实社会生活的历史责任，推动"现实主义"成为20世纪中国美术的主流。每个时代的艺术都要回应时代提出的课题，面对今天社会发展和文化建设对美术的要求，我们要像徐先生那样有清醒的文化认识，不辜负时代的召唤和人民的期待。

"徐悲鸿精神"还体现在他对"传统"与"创新"的辩证判断上。他的艺术从中国画起步，因此对中国画的历史和价值有自己的评价，一方面尖锐批判因循守旧的观念和思想内容上的历史局限，一方面积极弘扬中国画艺术传统的精华，引导画坛的目光朝向唐宋时期中国画的宽广意境和宏大气象，并上溯中国画作为东方艺术代表的体系性价值。他探索的"中西融合"艺术道路是以中国文化为本体，兼容外来艺术优长的创新实践，无论是油画还是中国画，他的作品都体现出造型上的严谨，更体现出民族绘画特有的气韵和深厚的民族艺术文脉。经过改革开放以来的发展，中国美术已经形成多元共存的格局，也与世界有着宽广的交流，在这种情形下，我们要更加深入研究和弘扬中华优秀文化传统，让中华文化薪火相传，与时俱进，焕发蓬勃的生命力。

"徐悲鸿精神"更体现在他尊重人才、教书育人的导师风范上。20世纪上半叶中国艺术家群星灿烂，他们的人生经历充满色彩甚至近于传奇，但有一个现象却特别富有意味，那就是他们的职业选择。在现代文学史上的诸位先贤大多选择报刊编辑出版，从郭沫若、鲁迅到茅盾、巴金，无有例外；而现代美术史上的众多名家，则大多选择从事教育。实际上，文学家的编辑和美术家的教师貌异质同，他们的工作都是传播思想和知识，发现和培养人才，体现了中国艺术家们与生俱来的知识分子传统，那就是乐为人师

与甘为人梯。徐悲鸿先生从青年时代起就矢志于美术教育，从 1918 年他被蔡元培聘为北大画法研究会导师开始，到 1928 年他与田汉、欧阳予倩共创上海南国艺术学院并任美术系主任，从北平大学艺术学院、中大美术系，到北平艺专和新中国的中央美术学院，他把自己全部的生命热情和艺术才华都倾注在美术教育事业上，在吸收西方美术教育优长的基础上探索建立中国美术教育体系，将科学和理性精神贯穿于教育教学之中。他团结了许多忠诚于民族文化事业、富有创造个性的艺术家，使他们成为美术教育的薪火传人。例如，20 世纪 20 年代他曾聘请民间画家齐白石到大学任教；40 年代他不畏反动政治势力，在重庆撰文介绍解放区的木刻，推崇共产党的木刻家古元；在担任国立北平艺专校长时期，他团结了一大批优秀的艺术家，为迎接新中国美术教育事业的发展奠定了十分重要的人才基础；中央美术学院成立后，他积极评价从延安鲁艺发展起来的"革命美术"的教育思想和创作方式。我们都知道，大学之道，在于育人，育人之道，在于大师，师强则学子成才，师惰则误人子弟。大学需要名师如林，唯才是用，兼容并包，宽容尊重，徐悲鸿先生通达的人才观正是我们今天的楷模。

中央美术学院院长

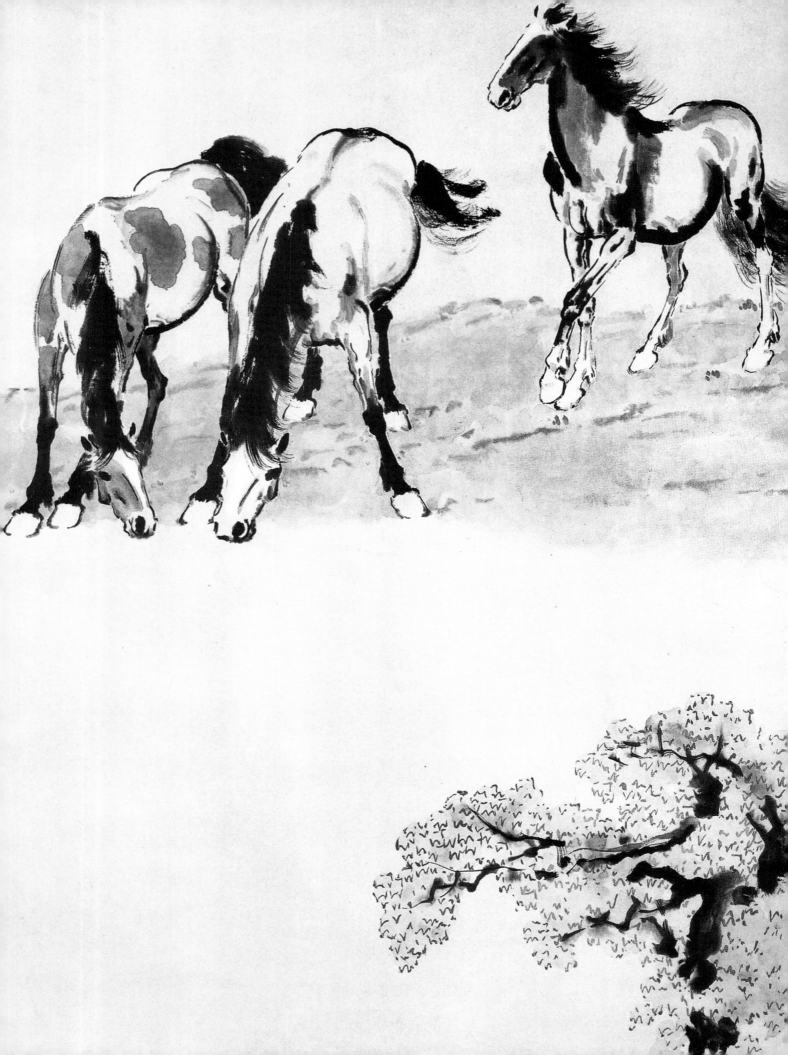

「悲鸿自述」

悲鸿生性拙劣，而爱画入骨髓，奔走四方，略窥门径，聊以自娱，乃资谋食，终愿学焉，非曰能之。而处境困厄，窘态之变化日殊。梁先生得所，坚命述所阅历。辞之不获，伏思怀素有自叙之帖，卢梭传忏悔之文，皆抒胸臆，慨生平，借其人格，遂有千古。悲鸿之愚，诚无足纪，惟昔日落拓之史，颇足用以壮今日穷途中同志者之志。吾乐吾道，忧患奚恤，不惮词费，追记如左。文辞之拙弗遑计已。

距太湖之西三十里，荆溪之北，有乡可五六十家。凭河两岸，一桥跨之，桥曰计亭。吾先人世居业农之所也。吾王父砚耕公，以洪杨之役，所居荡为灰烬。避难归来，几不能自给，力作十年，方得葺一椽为庐于桥之侧，以蔽风雨，而生先君。室虽陋，吾先君方自幸南山为屏，塘河为带，日月照临，霜雪益景，渔樵为侣，鸡犬唱答，造化赋与之丰美无尽也。

先君讳达章（清同治己巳生），生有异秉，穆然而敬，温然而和，观察精微，会心造物。虽居穷乡僻壤，又生寒苦之家，独喜描写所见，如鸡、犬、牛、羊、村、树、猫、花。尤为好写人物，自由父母、姊妹（先君无兄弟），至于邻佣、乞丐，皆曲意刻画，纵其拟仿。时吾宜有名画师毕臣周者，先君幼时所雅慕，不谓日后其艺突过之也。先君无所师承，一宗造物。故其所作，鲜 Convention 而特多真气，守宋儒严范，取法不苟，性情恬淡，不慕功名，肆忘于山水之间，宴如也。耽咏吟，榜书雄古有力，亦精篆刻，超然自立于诸家以外。

先君为人敦笃，慈祥恺悌，群遣子弟从学，习画问字者多夥。有扬州蔡先生者，业医、能画，携子赁居吾家。其子曰邦庆，生于中日战败之年，属马，长吾一岁，终日嬉戏为吾童时伴，好涂抹。吾时受先君严督读书，深羡其自由作画也。

吾六岁习读，日数行如常儿。七岁执笔学书，便思学画，请诸先君，不可。及读卞庄子之勇，问："卞庄子何勇？"先君曰："卞庄子刺虎，夫子以是

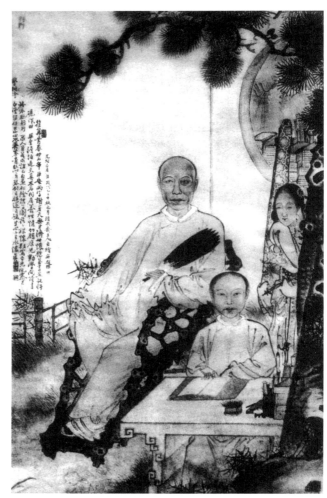

《课子图》徐达章（图中年长者为徐达章，年少者为徐悲鸿）

江苏省宜兴屺亭桥镇

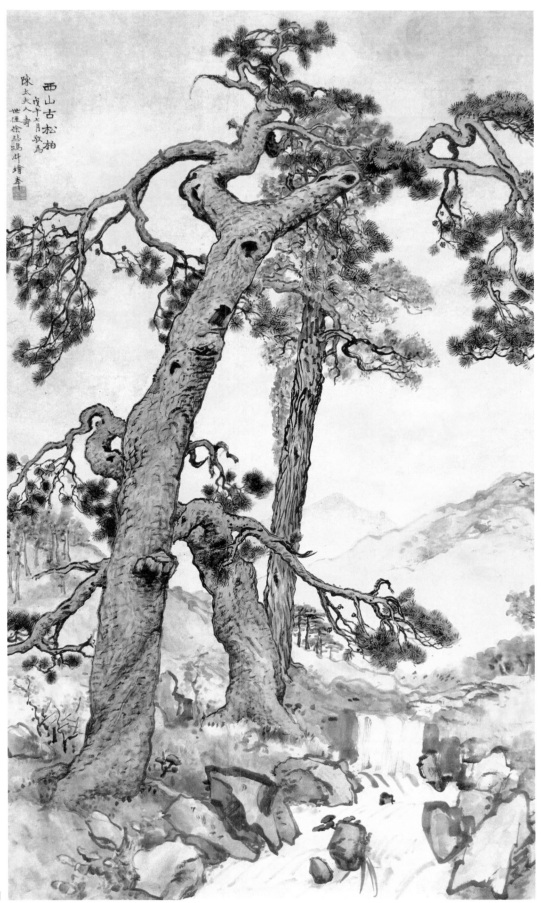

西山古松柏

称之。"欲穷虎状，不得，乃潜以吾方纸求蔡先生作一虎，归而描之。久，为先君搜得吾所描虎，问曰："是何物？"吾曰："虎也。"先君曰："狗耳，焉云虎者。"卒曰："汝宜勤读，俟读完《左传》，乃学画矣。"余默然。

九岁既毕四子书及《诗》《书》《易》《礼》，乃及《左氏传》。先君乃命午饭后，日摹吴友如界画人物一幅，渐习设色。十岁先君所作，恒遣吾敷无关重要处之色。及年关，又为乡人写春联。如"时和世泰，人寿年丰"者。

余生一年而丧祖母，六年而丧大父，先君悲戚，直终其身。余年十三四，吾乡连大水，人齿日繁，家益窘。先君遂奔走江湖，余亦始为落拓生涯。

时强盗牌卷烟中，有动物片，辄喜罗聘藏之。又得东洋博物标本，乃渐识猛兽真形，心摹手追，怡然自乐。年十七，始游上海，欲习西画，未得其途，数月而归。为教授图画于和桥之彭城中学。

方吾年十三四时，乡之富人皆遣子弟入学校，余慕之。有周先生者，劝吾父命遣入学校尤笃，先君以力之不继为言。周先生曰："画师乃吃空心饭也。乌足恃。"顾此时实无奈，仅得埋首读死书，谋食江湖。

年十九，先君去世，家无担石，弟妹众多，负债累累，念食指之浩繁，纵毁身其何济。爰就近彭城中学，女子学校，及宜兴女子学校三校教授图画。心烦虑乱，景迫神伤，遑遑焉逐韶华之逝，更无暇念及前途，览爱父之遗容，只有啜泣。

时落落未与人交游。而女子学校国文教授张先生祖芬者，独蒙青视，顾亦无杯酒之欢。年余，终觉碌碌为教，无复生趣，乃思以工游沪，而学而食，辞张先生。张先生手韩文全函，殷勤道珍重，曰："吾等为赡家计，以舌耕升斗，至老死，亦既定矣，君盛年

徐悲鸿 19 岁时在上海留影

抚猫人像　油画

横眉冷对千夫指
俯首甘为孺子牛

悲鸿书鲁迅语

徐悲鸿书鲁迅语

英锐，岂宜居此？曩察君负荷綦重，不能勖君行，而乱君意。今君毅然去，他日所跻，正未可量也。"又曰："人不可无傲骨，但不可有傲气。愿受鄙言，敬与君别。"呜呼张君者，悲鸿入世第一次所遇之知己也。

友人徐君子明者，时教授于吴淞中国公学，习闽人李登辉，挟余画叩李求一小职，李允为力。徐因招赴沪，为介绍，既相见，李大诧吾年轻，私谓子明："若人者，孩子耳。何能做事？"子明曰："人负才艺，讵问其年。且人原不甘其境，思谋工以继其读，君何谦焉？"李乃无言。徐君是年暑期后，赴北京大学教授职，吾数函叩李，终无答。顾李君纳吾画，初未尝置意，信乎慷慨之士也。吾于是流落于沪，秋风起，继以淫雨连日，苦寒而粮垂绝。黄君警顽，令余坐于商务印书馆，日读说部杂记排闷，而忧日深。一时资罄，乃脱布褂赴典质，得四百文，略足支三日之饥。

一日，得徐君书，为介绍恽君铁樵，恽君时主商务印书馆《小说月报》，因赴宝山路访之。恽留吾画，为吾游扬其中有力者，求一月二三十金小事。嘱守一二日，以俟佳音。时届国庆，吾失业已三月，天雨，吾以排日，不持洋伞，冒雨往探消息。恽君曰："事谐，不日可迁居于此，食于此，所费殊省。君夜间习德文，亦大佳事，吾为君庆矣。"余喜极，归至梁溪旅馆，作数书告友人获业。讵书甫发，而恽君急足至，手一纸包，亟启视，则道所谋绝望，附一常州人庄俞者致恽君一批札，谓某之画不合而用，请退还。尔时神经颤震，愤怒悲哀，念欲自杀。继思水穷山尽，而能自拔，方不为懦，遂腼颜向一不应启齿，言通财之友人告贷，以济燃眉之急。故乡法先生德生者，为集一会，征数十金助余。乃归和桥携此款，将作北京之行，以依故旧。于是偕唐君者，仍赴沪居逆旅候船。又作一画报史君，盖法君之友助吾者也。为装框，将托唐君携归致之。唐君者，设茧行。时初冬，来沪接洽丝商。谋翌年收茧事，而商于吴兴黄先生震之。黄先生来访，适值唐出，余在检行装。盖定

翌日午后行矣。黄先生有烟癖，乃卧吸烟，而守唐君返。目睹对墙吾所赠史君画，极称赏。与余道此画之佳，余唯唯，又询知何人作否，余言实系拙作，黄肃然起敬，谓："察君少年，乃负绝技，肯割爱否？"余言此画已赠人。黄因请另作一幅赠史，余乃言："明日行。"黄先生问："何往？"曰："去北京。"问："何谋？"余言："固无目的，特不愿居此，欲一见宫阙耳。"黄先生言："此时北方已雪，君之所御，且无以却寒，留此徐图良策何如？"余不可。因默默，无何。

唐君归，余因出购零星。入夜，唐君归，述黄先生意，拟为介绍诸朋侪，以绘画事相委，不难生活。又言黄君巨商，广交游，当能为君助。余感其意，因止北行。时有暇余总会者，赌窟也。位于今新世界地。有一小室，黄先生烟室也。赌自四五时起，每彻夜。黄先生午后来，赌倦而吸烟，十一时许乃归。吾则据其烟室睡。自晨至午后三时，据一隅作画，赌者至，余乃出，就一夜馆读法文，或赴审美书馆观画，食则与群博者俱。盖黄君与设总会者极稔。余故得其惠，馔之丰，无与比。

伏腊，总会中粪除殆遍，积极准备新年大赌。余乃迁出，之西门，就黄君警顽同居。而是年黄震之先生大失败，余又茕茕无所告，乃谋诸高君奇峰。初，吾慕高剑父兄弟，乃以画马质剑父。大称赏，投书于吾，谓虽古之韩幹，无以过也，而以小作在其处出版，实少年人最快意之举，因得与其昆季相稔。至是境迫，因告之奇峰，奇峰命作美人四幅，余亟归构思。时桃符万户，锣鼓喧天，方度年关，人有喜色。余赴震旦入学之试而归，知已录取，计四作之竟，可一星期。高君倘有所报，则得安读矣。顾囊中仅存小洋两毫，乃于清晨买粢饭一团食之，直工作至日入。及第五日而粮绝，终不能向警顽告贷，知其穷也，遂不食。画适竟，及亟往棋盘街审美书馆觅奇峰。会天雪，腹中饥，倍觉风冷，至肆中，人言今日天雪，奇峰未来。余询明日当来否？肆人言："明日星期，彼例不来。"余嗒然不知所可，遂以画托留致奇峰而归。信乎其凄苦也。

黄震之像　油画

这幅画反映了徐悲鸿油画艺术的成熟，刻画了一位睿智的长者形象，人物的面部和双手都为亮部，其余的则都隐入了暗色中，使人物形象突出，富有意味。

入学须纳费，费将何出？腹馁亦不能再支，因访阮君翟光。既见，余直告："欲借二十金。又知君非富有，而事实急。"阮君曰："可。"顿觉温饱。遂与畅谈，索观近作，留与同食，归睡亦安。明日入学，缴学费。时震旦学院院长法人恩理教士，欲新生一一见，召黄扶，吾因入，询吾学历，怅触往事，不觉悲从中来，泪如雨下，不能置一辞。恩理教士见吾丧服，询服何人之丧！余曰："父丧。"泪益不止。恩理再问，不能答。恩理因温言劝弗恸，吾宿费不足，但可缓纳。勤学耳，自可忘所悲。

吾因真得读矣。顾吾志只在法文，他非所措意也。既居校，乃据窗而居。于星期四下午，仍捉笔

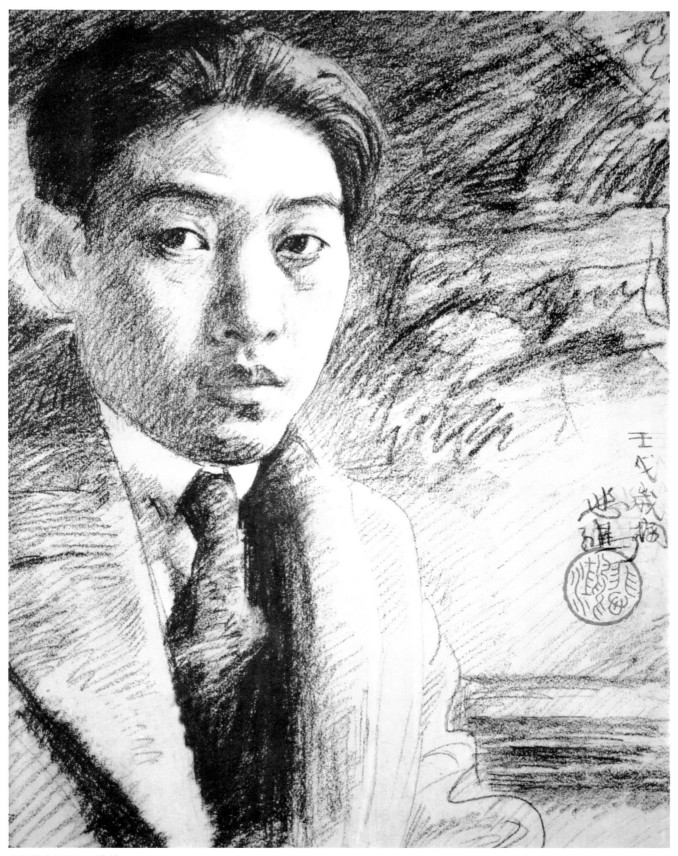

自画像（局部）　素描

　　徐悲鸿画过多幅自画像，他常常通过
画自画像来进行某种程度的自我反思。

徐悲鸿 绘画述稿（新版）

作画。乃得一书，审为奇峰笔迹，乃大喜。启视则称誉于吾画外，并告以报吾五十金。遂急舍笔出，又赴阮君处偿所负。阮又集数友令吾课画，月有所入，益以笔墨，略无后顾之忧矣。吾同室之学友，为朱君国宾，最勤学。今日负盛誉，当年固早卜之矣。但是时朱君体弱，名医恒先为病夫，亦奇事也。

是年三月，哈同花园征人写仓颉像，余亦以一幅往。不数日，周君剑云以姬觉弥君之命，邀偕往哈同花园晤姬。既相见，甚道其推重之意，欲吾居于园中，为之作画。余言求学之急，如蒙不弃，拟暑期内迁于此，当为先生作两月之画。姬君欣然诺，并言此后可随时来此。忽忽数月，烈日蒸腾，余再蒙恩理教士慰勉，乃以行李就哈同居之。可一星期，写成一大仓颉像。姬君时来谈，既而曰："君来此，工作无间晨夕。盛暑而君劬劳如此，心滋不安，且不知将何以酬君者。"余曰："笔敷文采，吾之业也，初未尝觉其劳，吾居沪，隐匿姓名，以艺自给，为苦学生。初亦未尝向人求助，比蒙青睐，益知奋勉，顾吾欲以艺见重于君，非冀区区之报。君观吾学于教会学校者，讵将为他日计利而易吾业耶？果尔，则吾之营营为无谓？吾固冀遇有机缘，将学于法国，而探索艺之津源。若先生所以称誉者，只吾过程中借达吾愿学焉者之具而已。若不自量，以先生之誉而遂自信，悲鸿之愚，诚自知其非也。果蒙先生见知，于欧战止时，令吾赴法，加以资助，而冀他日万一之成，悲鸿没齿不忘先生之惠。若居此两月间之工作，悲鸿以贫困之人，得枕席名园，闻鸟鸣，看花放，更有仆役，为给寝食者，其为酬报，固以多矣，敢存奢望乎？"姬君曰："君之志，殊可敬。弟不敏，敢力谋以从君愿。顾君日用所需色纸之费，亦必当有所出。此后君果有所需，径向账房中索之，勿事客气。"姬君者，芒砀间人，有豪气，自是相得甚欢，交谊几若兄弟，时姬君方设仓圣明智大学，又设"广仓学会"。邀名流宿学，如王国维、邹安等，出资向日本刊印会中著述，今日坊间，尚有此类稽古之作。又集合上海收藏家，如李平书、哈少甫等，时以书画金石在园中展览。外间不察，以为哈同雅好斯文。致有维扬人某者，以今

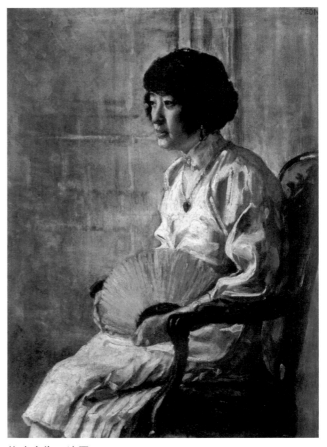

执扇人像　油画

日有正书局所印之陈希夷联"开张天岸马，奇逸人中龙"，向之求售。此时尚无曾髯大跋，觉更仙姿出世，逸气逼人，索价两千金。此联信乎书中大奇，人间剧迹。若问哈同，虽索彼两千金求易亦弗欲也。吾见此，惊喜欲舞，尽三小时之力，双勾一过而还之。

此时姬为介绍诗人廉南湖先生及南海康先生。南海先生，雍容阔达，率直敏锐，老杜所谓真气惊户牖者，乍见之觉其不凡。谈锋既启，如倒倾三峡之水，而其奖掖后进，实具热肠。余乃执弟子礼居门下，得纵观其所藏。如书画碑版之属，殊有佳者，相与论画，尤具卓见，如其卑薄四王，推崇宋法，务精深华妙，不尚士大夫浅率平易之作，信乎世界归来论调。南海命写其亡姬何旃理像及其全家，并介绍其过从最密诸友，如瞿子玖、沈寐叟等诸先生。吾因学书。若《经石峪》《爨龙颜碑》《张猛龙碑》《石门铭》等名碑，皆数过。

曹君铁生者，江阴人，健谈，任侠，为人自喜。在溧阳，与吾友善，长吾廿岁。蒙赠欧洲画片多种。曹号"无棒"。余询其旨，曰："穷人无棒被狗欺也。"其肮脏多类此。一日，哈校中少一舍监，吾以曹君荐。既延人，讵哈校组织特殊，禁生徒与家族来往，校医亦不善，学生苦之，而曹君心滋愤。一日，曹君因例假出，夜大醉归，适遇余与姬君等谈。曹指姬君大骂，历数学校误害人子弟，姬君泰然，言曹先生醉，令数人扶之往校。余大窘。是夜，姬君左右即以曹行李出，余只得资曹君行汉皋。顾姬君后此相视，初未易态度，其量亦不可及也。

岁丁巳，欧战未已，姬君资吾千六百金游日本，既抵东京，乃镇日觅藏画处观览，顿觉日本作家，渐能脱去拘守积习，而会心于造物，多为博丽繁郁之境，故花鸟尤擅胜场，盖欲追踪徐、黄、赵、易，而夺吾席矣，是沈南苹之功也。惟华而薄，实而少韵，太求夺目，无蕴藉朴茂之风。是时寺崎广业尚在，颇爱其作，而未见其人也。识中村不折，彼因托以所译南海《广艺舟双楫》，更名曰《汉魏书道论》者致南海。

六月而归，复辟之乱已平。吾因走北京，识诗人罗瘿公、林畏庐、樊樊山、易实甫等诸名士。即以蔡子民先生之邀，为北京大学画法研究会导师。识陈师曾，时师曾正进步时也。瘿公好与诸伶人狭，因尽识都中名伶，又以杨穆生之发现，瘿公出程玉霜于水火。罗夫人梁佩珊最贤，与碧薇相善，初见瘿公之汲引艳秋，颇心疰之。而瘿公为人彻底，至罄其所有以复艳秋之自由。并为绸缪未来地位，几倾其蓄。夫人乃大怒反目，诉于南海。翌年冬，瘿公至沪谒南海，遭大骂。至为梅兰芳求书，不敢启齿。顾南海亦未尝不直瘿公所为也。

吾居日本，尽以资购书及印刷品。抵都，又贫甚，与华林赁方巾巷一椽而居。既滞留，又有小职北京大学，礼不能向人告贷。是时显者甚多相识，顾皆不知吾有升斗之忧也。

识侗五、刘三、沈尹默、马叔平诸君。李石曾先生初创中法事业，先设孔德学校，余与碧微皆被邀尽义务。时长是校者，为蔡孑民故夫人黄夫人。

既居京师，观故宫及私家所藏。交当时名彦，益增求学之渴念。时蜀人傅增湘先生沉叔长教育，余以瘿公介绍谒之部中。其人恂恂儒者，无官场交际之伪。余道所愿，傅先生言："闻先生善画，盍令观一二大作。"余于翌日挟所作以付教部阍人。越数日复见之，颇蒙青视，言："此时惜欧战未平。先生可

徐悲鸿书法

少待，有机缘必不遗先生。"余谢之出，心略平，惟默祝天佑法国，此战勿败而已。黄尘障天，日炎热，所居湫隘，北京有微虫白蛉子者，有毒，灰色，吮人血，作奇痒，余苦不堪。石曾先生因令居西山碧云寺。其地层台高耸，古栝参天，清泉寒冽，巨松盘郁。俯视尘天秽恶之北京，不啻地狱之于上界。既抵，而与顾梦余邻。顾此时病肺，步履且艰，镇日卧曝日中，殆不移动。吾去年归，乃知其为共产党巨头，心大奇之。

旋闻教育部派遣赴欧留学生，仅朱家骅、刘半农两人。余乃函责傅沅叔食言，语甚尖利，意既无望，骂之泄愤而已。而中心滋戚，盖又绝望。数月复见瘿公，公言沅叔殊怒余之无状，余曰："彼既不重视，固不必当日甘言饵我。因此语出诸寻常应酬，他固不计较，傅读书人，何用敷衍？"讵十七年十一月，欧战停。消息传来，欢腾大地。而段内阁不倒，傅长教育屹然，无法转圜。幸蔡先生为致函傅先生，先生答

曰："可。"余往谢，既相见，觉局促无以自容，而傅先生恂恂如常态不介意，惟表示不失信而已。余飘零十载，转走千里，求学之难，难至如此。吾于黄震之、傅沅叔两先生，皆终身感戴其德不忘者也。

欧战将终，旅华欧人皆欲西归一视，于是船位预定先后之次第，在六月之间已无位置。幸华法教育会之勤工俭学会，赁日本之伦敦货船下层全部，载八十九人往。余与碧微在沪加入，顾前途之希望焕烂，此惊涛骇浪，恶食陋居，初未措诸怀。行次，以抵非洲西中海岸之波赛为最乐。以自新加坡行至此，凡三星期未见地面，而觉欧洲又在咫尺间也。时当吾华三月，登岸寻览，地产大橘，略如广州蜜橘与橙合种，而硕大尤过之，大几如碗。甘美无伦，乐极，尽以余资购食之。继行三日，过西班牙南部，英炮台奇勃腊答峡，乍见欧土，热狂万端。遂入大西洋，于将及英伦之前一日，各整备行装，割须理发，拭鞋帽，

逢场作戏　素描

平衣服，喜形于面。有青者，如初苏之树，其歌者，声益扬。倭之侍奉，此日良殷，以江瑶柱炒鸡鸭蛋饷众，于是饭乃不足，侍者道歉，人亦不计。又各搜所有资，悉付之为酬劳。食毕起立舢板，西望郁郁葱葱者，盖英之南境矣。一行五十日，不觉春深，微雨和风，令忘离索。

抵伦敦，欢天喜地之情，难以毕述。余所探索，将以此为开始。陈君通伯，即伴游大英博物馆，遂沉醉赞叹颠倒迷离于巴尔堆农残刊之前。呜呼？曷不令吾渐得见此，而使吾此时惊恐无地耶？遂观国家画院，欣赏委拉斯凯兹、康斯太布尔、透纳等杰构及其皇家画会展览会得见沙金《西姆史》等佳作。

留一星期，于1919年5月10日而抵巴黎。汽车经凯旋门左近，及协和广场、大宫小宫等，似曾相识。对之如醉如痴，不知所可。舍馆既定，即往卢浮宫博物院顶礼，大失所望。其中重要诸室，悉闭置。盖其著名杰作，悉在战时运往波尔多城安放，备有万一之失，而尚未运回也。惟辟一室，陈列达·芬奇作《蒙娜丽莎》，拉斐尔之《美园妇》《圣母》等十余幅，以止游客之啖而已。惟大卫之室未动，因得纵览。觉其纯正严重，笃守典型，殊堪崇尚。时 Calolus Durand 初逝，卢森堡博物院特为开追悼展览会，悉陈其作，凡数百幅，殊易人也。乃观沙龙，得见勃纳尔、罗郎史、达仰、弗拉孟、贝纳尔、莱尔米特、高而蒙等诸前辈作物，其人今悉次第物故矣。

吾居国内，以画谋生，非遂能画也。且时作中国画，体物不精，而手放逸，动不中绳，如无缰之马，难以控制。于是悉心研究，观古人所作，绝不作画者数月，然后渐渐习描。入朱利安画院，初其困。两月余，手方就范，遂往试巴黎国立高等美术学校。录取后，乃以弗拉孟先生为师。是时识梁启超、蒋百里、杨仲子、谢寿康、刘厚。各博物院渐复旧游观，吾课余辄往，研求各派之异同，与各家之精诣，爱提香之富丽及里贝拉之坚卓。于近人则好库尔贝、勃纳尔、罗郎史。虽夏凡之大，斯时尚不识也。时学费不足，

圣母像　达·芬奇　意大利

节用甚，而罗致印刷物，翻览比较为乐。因于欧陆作家，类能举指。

1920年之初冬，赴法名雕家邓甫脱（Dampt）先生夫妇招待茶会，座中俱一时先辈硕彦。而邓夫人则为吾介绍达仰先生，曰："此吾法国最大画师也。"又安茫象先生。吾时不好安画，因就达仰先生谈。达仰先生，身如中人，目光精锐，辞令高雅，态度安详。引掖后进，诲人不倦，负艺界重望，而绝无骄矜之容。吾请游其门，先生曰："甚善。"因与吾 Chezy 路六十五号其画室地址，命吾星期日晨往。吾于是每星期持所作就教于先生，直及1927年东归。吾至诚壹志，乃蒙帝佑，足跻大邦，获亲名师，念此身于吾爱父之外，宁有启导吾若先生者耶。

先生初见吾，诲之曰："吾年十七游柯罗（Corot，大风景画家）之门，柯罗曰 Conscience（诚），曰自信，毋舍己徇人。吾终身服膺勿失。君既学于吾邦，宜以嘉言为赠。"又询东人了解西方文艺如何，余惭

无以应，只答以在东方不获见西方之
艺。而在此者，类习法律、政治，不
甚留心美术。先生乃言："艺事至不
易，勿慕时尚，毋甘小就。"令吾于
每一精究之课竟，默背一次，记其特
征，然后再与对象相较，而正其差，
则所得愈坚实矣。弗拉孟先生历史画
名家，富于国家思想。其作流丽自
然，不尚刻画，尤工写像。吾入校之
始，即蒙青视，旋累命吾写油画，未
之应，因此时殊穷，有所待也。时同
学中有一罗马尼亚人善拉达者，用色
极佳，尤为弗拉孟先生重视。吾第一
次作油绘人体，甚蒙称誉，继乃绝无
进步。后在校竞试数次，虽列前茅，
亦未得意。而因受寒成胃病。

1921 年夏间，胃病甚剧，痛不
支，而自是学费不至。乃赴德国居柏
林，问学于康普（Kampf）先生，过
从颇密。先生善勃纳尔先生，吾校之
长也，年八十八，亦康普前辈。时德
滥发纸币，币价日落，社会惶惶，仇
视外人，盖外人之来，胥为讨便宜。
固不知黄帝子孙，情形不同，而吾则
因避难而至，尤不相同，顾不能求其
谅解也。识宗白华、陈寅恪、俞大维
诸君。时权德使事者，为张君季才。
张夫人籍江阴，善碧薇。张君伉俪性
慈祥，甚重吾好学，又矜余病。乃得
姜令吾日食之，又为介绍名医，吾苦
渐减。其情至可感也。

既居德，乃得观门采儿作，又见
塞冈第尼作及特鲁斯柯依之塑像，颇
觉居法虽云见多识广，而尚囿也。又
觉德人治艺，夸尚怪诞，少华贵雅逸
之风，乃叩诸康普先生曰："先生为

女人体习作（局部）　油画

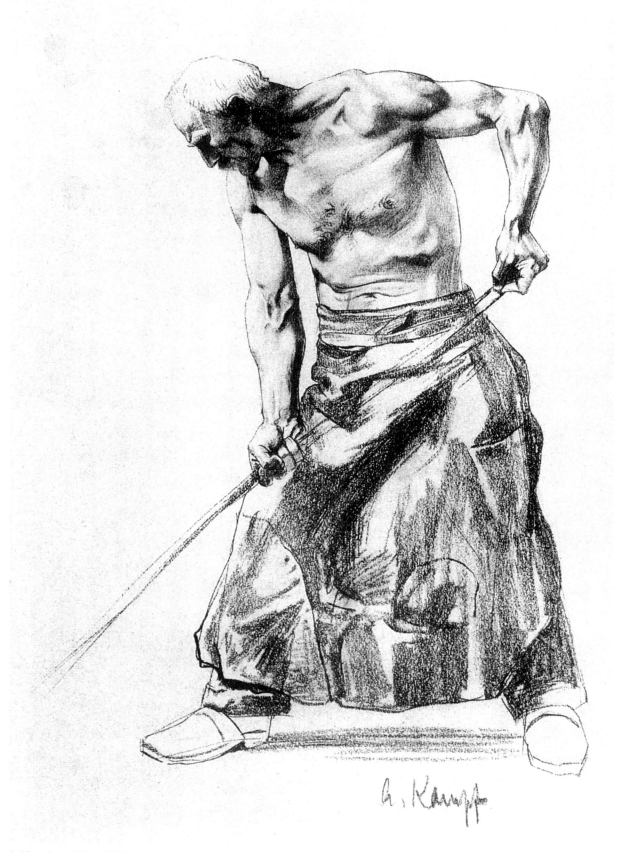

钢铁工人　康普　德国

艺界耆宿，长柏林艺院，其无责乎？"先生曰："彼自疯狂，吾其奈之何？"实则其时若李卜曼，若科林德等，亦以前辈资格，作荒率凌乱之画，以投机取利。康普之精卓雄劲，且不为人所喜。康普先生曰："人能善描，则绘时色自能如其处。"其描为当世最善描者之一，秀劲坚强，卓然大家；其于绘，凝重宏丽，又阔大简练；其在德累斯顿之《同仇》《铸工》及柏林大学壁画，皆精卓绝伦。他作则略少秀气，盖最能表现日耳曼民族作风者也。

吾居德，作画日几十小时，寒暑无间，于描尤笃，所守不一，而不得其和，心窃忧之。时最爱伦勃朗画，乃往弗烈德里博物院临摹其作。于其《第二夫人像》，尤致力焉。略有所得，顾不能应用之于己作，愈用功，而毫无进步，心滋惑。时德物价日随外币之价增高，美术印刷，尤为德人绝技，种类綦丰，亦尽量购之。及美术典籍，居室上下皆塞满，坐卧于其上，实吾生平最得意之秋也。吾性又嗜闻乐，观歌剧，恒与谢次彭偕，只择节目人选，因所耗固不巨也。时吾虽负债，虽贫困，而享用可拟王公，惟居室两椽，又为画塞满，终属穷画师故态耳。

一日在一大画肆，见康普、史吐克、区个儿、开赖等名作甚多，价合外金殊廉，野心勃勃，谋欲致之。而吾学费，积欠十余月，前途渺茫，负债已及千金，再欲举债，计将安出，时新任德使为魏宸组，曾蒙延食之雅。不揣冒昧，拟往商之。惧其无济，又恐失机，中心忐忑，辗转竟夜，不能成寐。终宵不合眼，生平第一次也。翌日，鼓起勇气至Kurfürstendamm大街的中国使馆。余居散维尼广场之左，与之密迩。步行往，叩见公使。魏使既出，余因道来意，盛称如何其画之佳妙，如何画者大名之著，其价如何之廉，请假资购下，以陈诸使署客堂，因敝居已无隙可置，特不愿失去机会，待吾学费一至，即偿。吾意欲坚其信，故以画质使馆当无我虞也。魏使唯唯，曰："将请蒋先生向银行查款，不知尚有余否。下午待回音如何？"魏使所操为湖北语，最好官话也。

无奈更商之宗白华、孟心如两君及其他友好，为集腋成裘之策，卒致康普两作，他作则绝非力之所及矣。因致书国内如康南海等，谋四万金，而成一美术馆。盖美术品如雕刻绘画铜镌等物，此时廉于原值二十倍，当时果能成功，则抵今日百万之资。惜乎听我藐藐，而宗白华又非军阀，手无巨资相假也。

柏林之动物园，最利于美术家。猛兽之槛恒作半圆形，可三面而观。余性爱画狮，因值天气晴明，或上午无范人时，辄往写之。积稿颇多，乃尊巴里、史皇为艺人之杰。

1922年，吾师弗拉孟先生逝世，旋勃纳尔先生亦逝，学府以贝纳尔先生继长美校，延西蒙代弗拉孟。是年年底闻学费有着，乃亟整装。1923年春初，复归巴黎，再谒达仰先生，述工作虽未懈，而进步毫无，及所疑惧。先生曰："人须有受苦习惯，非寻常处境为然，为学亦然。"因述莫罗特（Aimé Morot），法19世纪名画家，天才之敏，古今所稀，凭其禀赋，不难成大地最大艺师之一，但彼所指，未足与达·芬奇、米开朗基罗、拉

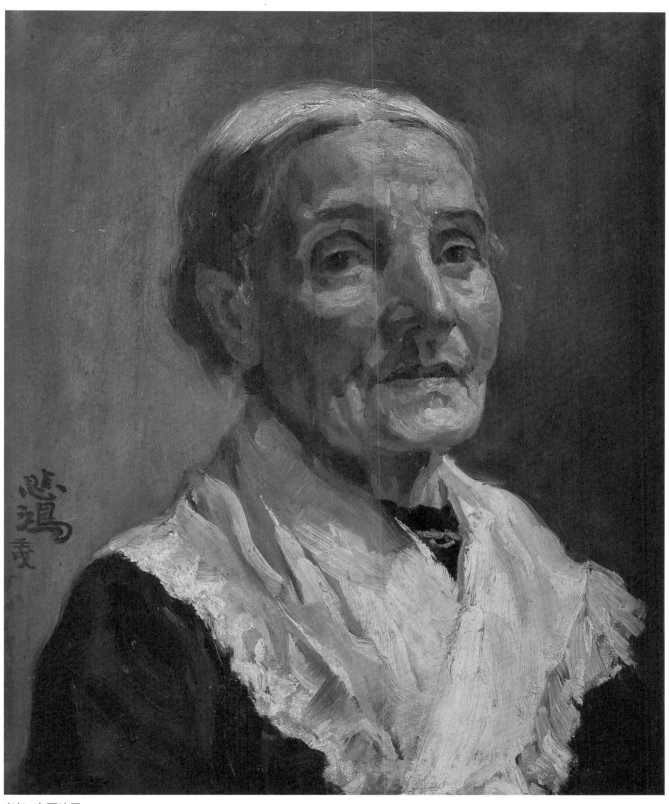

老妇 布面油画

 这幅就是徐悲鸿28岁时入选法国国家美术展览会（沙龙）的作品。
这幅油画无论是色彩层次、光线变化，还是起伏肌理，技法水准都相当高。
虽然油画由于保管不妥，表面已有剥落并产生裂纹，但所绘人物血肉丰满，
栩栩如生，很是传神。

斐尔、提香等相提并论者，以其于艺未历苦境也。未历苦境之人，恒乏宏愿。最大之作家，多愿力最强之人，故能立至德，造大奇，为人类申诉。乃命吾精描，油绘人体分部研究，务能体会其微，勿事爽利夺目之施（国人所谓笔触）。余谨受教，归遵其法，行之良有验，于是致力益勇。是年，余以《老妇》一幅，陈于法国国家美术展览会（所谓沙龙）。学费又不继，境日益窘，乃赁居 Friedland 之六层一小室，利其值低也。顾其处为富人之区，各物较五区为贵，吾有时在美校工作，有时在蒙班奈司各画院自由作画及速写，有时往卢浮宫临画，归时恒购日用所需，如米油菜肉之类。劳顿甚，胃病又时作。

翌年春三月，忽一日傍晚大雨雹，欧洲所稀有也。吾与碧薇才夜饭，谈欲谋向友人李璜借资。而窗顶霹雳之声大作，急起避，旋水滴下，继下如注，心中震恐，历一时方止。而玻璃碎片，乒乓下坠，不知所措。翌晨以告房主，房主言须赔偿。吾言此天灾，何与我事？房主言不信可观合同。余急归，取阅合同，则房屋之损毁，不问任何理由，其责皆在赁居者，昭然注明。嗟夫，时运不济，命途多舛，如吾此时所遭，信叹造化小儿之施术巧也。吾于是百面张罗。李君之资，如所期至，适足配补大玻璃十五片，仍未有济乎穷。巴黎赵总领事颂南，江苏宝山人，曾未谋面。一日蒙致书，并附五百元支票一纸，雪中送炭，大旱霖雨，不是过也。因以感激之私，于是七月为赵夫人写像。而吾抵欧洲五年以来勤奋之功，克告小成。吾学博杂，至是渐无成见，既好安格尔之贵，又喜左恩之健。而己所作，欲因地制宜，遂无一致之体。前此之失，胥因太贪，如烹小鲜，既已红烧，便不当图其清蒸之味。若欲尽有，必致无味。吾于赵夫人像，乃始能于作画前决定一画之旨趣，力约色像，赴于所期。既成，遂得大和，有从容暇逸之乐。吾行年二十八矣，以驽骀之资，历困厄之境，学十余年不间，至是方得几微。回视昔作，皆能立于客观之点，而知其谬。此自智者，或悟道之早者视之，得之未尝或觉。若吾千虑之得，困乃知之者，自觉为一生之大关键也。

徐悲鸿重访巴黎高等美术学院

吾生与穷相终始，命也；未与幸福为缘，亦命也。事不胜记，记亦乏味。1925秋间，忽偕张君梅孙游巴黎画肆，见达仰先生之 Ophelia，爱其华妙，因思致之。会闽中黄孟圭先生倦游欲返，素与友善，因劝吾同赴新加坡。时又得蔡子民先生介绍函两封，因决行。黄君故善坡巨商陈君嘉庚及黄君天恩，遂为介绍作画，盖又江湖生活矣。陈君豪士，沉毅有为，投资教育与公益，以数百万计，因劝之建一美术馆，惜语言不通，而吾又艺浅，未能为陈君所重。比吾去新加坡，陈君以二千五百金谢吾劳。

归国三月，南海先生老矣，为之写一像。又写黄先生震之像，以黄先生而识吴君仲熊，时国中西画颇较发展，而受法画商宣传影响，混沌殆不可救。春垂尽，仍去法。是年夏，偕谢次彭赴比京，居学校路。日间之博物院，临约尔丹斯《丰盛》一图。傍晚返寓，寓沿街，时修水管，掘街地深四五尺，臭甚，行

过此，须掩鼻。入夜又出，又归，则不甚觉其臭。明之试之亦然。因悟腹饥，则感觉强，既饱则冥然钝。然则古人云"穷而工诗者"，以此矣。吾人倘思有所作，又欲安居温饱，是矛盾律也。在比深好史拖白齿之作，惜不甚多。

十月返法，是岁丙寅，吾作最多且时有精诣。吾学于欧凡八年，借官费为生，至是无形取消，计前后用国家五千余金，盖必所以谋报之者也。

丁卯之春，乃作意大利之游，先及瑞士，吾旧游地也。往巴塞尔观荷尔拜因及勃克林之作。荷作极精深。至苏黎世观贺德勒画，亦顽强，亦娴雅，易人处殊多，被称为莱茵河左岸之印象派作者，其艺盖视马奈、雷诺阿辈高多矣。彼其老练经营之笔，非如雷诺阿之浮伪莫衷一是也。

夜抵米兰，清晨即往谒达·芬奇耶稣像稿，观圣餐残图，令人低徊感慨无已。拜达·芬奇石像，遂及大教寺，竭群山之玉，造七百年而未竟之大奇也。

徘徊于拉斐尔雅典派稿，及雷尼圣母，达·芬奇侧面女像之大者，两半日，而去天朗气清之岛城威尼斯。既入海，抵车站，下车即阻于河。遂沿河觅逆旅，一浴，即参拜提香之《圣母升天》，吾最尊崇者之一也。奈天雾，威古建筑受光极弱，藏升天幅之教堂尤甚，览滋不畅。于是过里亚而笃桥，行至圣马可广场。噫嘻，其地无尘埃，无声响。不知有机械，不识轮之为物。周围数千丈之广场往来者，皆以足。海鸥翔集，杖黎行歌，别有天地，非人间矣。乃登塔望此二十万人家之水国，港汉互回，桥梁横直，静寂如黄包车未发明时之苏州。其街头巷角小市所陈食用之

Léonard à 6 mois et demi Juillet 1923

睡儿　素描

徐悲鸿 绘画述稿（新版）

属，亦鲜近世华妙光泽之器。其古朴直率之风，犹令人想见范乐耐、丁托列托之时也。其美术院藏如贝利尼、丁托列托之杰作无论矣。吾尤爱提埃坡罗之壁饰横幅，长几十丈。惜从他处取下移置美术馆院时，不谨慎，多褶断损坏。提之画，壁饰居多，人物动态，展扬飘逸，诚出世之仙姿。信乎18世纪第一人也。古迹至多，舍公宫之范乐耐之威尼斯城加冕外，教寺中尤多杰作，客班栖窝，老班而迈，提埃坡罗等作，触目皆是。念吾五千年文明大邦，惟余数万里荒烟蔓草，家无长物，室如悬磬。威尼斯人以大奇用香烟熏黑，高垣扁闭，视之亦不甚惜，真令人羡煞，又恨煞也。

意近人之作，吾爱丁托列托。又见西班牙大家索罗兰、英人勃朗群多种，皆前此愿见之物也。

美哉威尼斯，吾愿死于斯土矣！游波伦亚，无甚趣味。至佛罗伦萨，中意之名都，但丁、乔托及文艺复兴诸大师之故土。吾游时，意兴不佳，惟见米开朗基罗之大卫像，及未竟之四奴，则神往。吾所恋者尚在希腊雕刻也，负曼特尼亚、波提切利多矣。购一摩赛克（镶嵌画），其工甚精，惜其稿不佳。吾意倘能以吾国宋人花鸟作范，或以英人勃朗群画作范，皆能成妙品，彼等未思及此也。一桌面之精者，当时只合华金五百元耳。游罗马，信乎吾理想中之都市矣。Forum之坏殿颓垣，何易人之深耶。行于其中，如置身两千年之前。走过市，目不暇接。至国家美术院及卡皮托利尼博物馆，如他乡之遇故知，倾吐思慕之殷且笃者。尤于无首臂之Cirene女神，为所蛊惑，不能自已。新兴之意大利，于阐发古物，不遗余力，有无数残刊，皆新出土，昔所未及知也。既抵圣保罗大教堂，入教皇之境，美术之威力益见其宏大。遂欲言清都紫微，钧天广乐，帝之所居。于是浏览亘数里埃及以来名雕，及于西斯廷大教堂，览米开朗基罗毕生之工作，又拉斐尔、波提切利之壁画，无论其美妙至若何程度，即其面积，亦当以里计。以观吾国咬文嚼字者，掇拾两笔元明人唾余之残墨，以为山水，信乎不成体统。又有尊之而谤骂西画者，其坐井观天，随意

男人体　达仰　法国

瞎说，亦大可哀矣。第三日乃参谒摩西（Moise），大雄外腓，真气远出，信乎世界之大奇也。游国家美术院，多陈近世美术，得见避世笃而非椎凿，高雅曼妙。尤以塞冈第尼《墓人》为沉深雅逸之作，以视法负盛名之布尔德，超迈盖远过之。又见萨多略之两巨帧，证其缥缈壮健敏锐之思，与德之史土克异趣。蔡内理教授为爱迈虞像刻浮雕数丈，虚和灵妙，亦今日之杰，皆非东人所知。东人所知，仅法人所弃之鄙夫，自知商人操术之精，而盲从者之聩聩也。

既及庞贝古城而返法，恋恋不忍遽去，而又无法多留几日也。境垂绝，只有东归，遂走辞达仰先生。先生卧病，吾觉此往殆永别，中心酸楚，惧长者不怿，强为言笑，而不知所措辞，惟言今年法国艺人会（所

谓沙龙），征人每幅陈列费八十法郎，是牟利矣。先生喟然长叹曰："然。"余曰："余今年送往国家美术会，凡陈九幅。"先生曰："亦佳。"顾耗精力以求悦于众，古之大师所不为也。余赧然，先生曰："闻汝又欲东归，吾滋戚，愿汝始终不懈，成一大中国人也。"余因请览画室中先生未竟之作，先生曰："可。"余之苟有机缘，当再来法国。先生又勉勖数语，遂与长辞。先生去年7月3日逝世，年七十八。

余居法，凡与达仰先生稔者，皆得为友，如Muenier、Amic、Worth 等俱卓绝之人也。所谈多关掌故，故星期日之晨甚乐，今惟 Muenier 存矣。贝纳尔先生，一世之杰也，曾誉吾于达仰先生，今年已八十余，不识尚能相见否？吾魂梦日往复于安尔泼山南北之间，感逝情伤，依依无尽也。

吾归也，于艺欲为求真之运动，倡智之艺术，思以写实主义启其端，而抨击投机之商人牟利主义，如资章甫而适诸越，无何等影响，不若流行者之流行顺适，吾亦终无悔也。吾言中国四王式之山水属于 Conventionel（型式）美术，无真感。石涛八大有奇情而已，未能应造物之变，其似健笔纵横者，荒率也，并非 franchise（真率）。人亦不解，惟骛型式，特舍旧型而模新型而已。夫既他人之型，新旧又何所别？人之贵，贵独立耳，不解也。中国之天才为懒，故尚无为之治。学则贵生而知之者，而喜守一劳永逸之型。

中国画师，吾最尊者，为周文矩、吴道玄、徐熙、赵昌、赵孟頫、钱舜举、周东邨（以其作《北溟图》，鄙意认为大奇，他作未能称是）、仇十洲、陈老莲、恽南田、任伯年诸人，书则尊钟繇、王羲之、羊欣、爨道庆、王远、郑道昭、李邕、颜真卿、怀素、范中立、八大山人、王觉斯、邓石如。

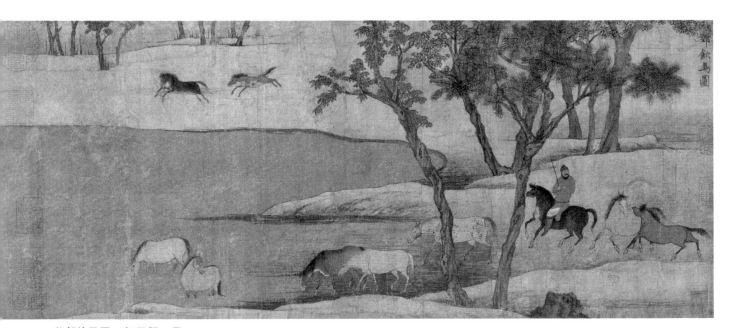

秋郊饮马图　赵孟頫　元

吾欲设一法大雕刊家罗丹博物院于中国，取庚款一部分购买其作，以娱国人，亦未尝有回响。盖求诸人者，固难以逞，吾求诸己者，欲精意成画百十幅，亦以心烦虑乱，境迫地窄，无以伸其志。虽吾所聚，及已往之作，亦将为风雨虫鼠伤啮尽。念道旁有饿死之殍，吾诚不当贵人以不急之务。而于己，又似不必呱呱作此不经摧毁之物，以徒耗精力也。而又无已。

吾性最好希腊美术，尤心醉帕提农残刊，故欲以倘恍之菲狄亚斯为上帝，以附其名之遗作，皆有至德也。是曰大奇，至善尽美。若史坷帕斯（Scopas）、李西泼（Lissip）、伯拉克西特列斯（Praxiteles），又如四百年来达·芬奇、米开朗基罗、拉斐尔、帝切那、伦勃朗、委拉斯开兹、鲁本斯，近人如康斯太布尔、吕德、夏凡、罗丹、达仰、左恩、索罗兰，并世如贝纳尔、避世笃而非、勃朗群皆具一德，造极诣，为吾所尊其德之至者。若华贵，若静穆，再则若壮丽，若雄强，若沉郁，至于淡逸冲和，清微曼妙，皆以其精灵体察造物之妙，而宣其情，不能外于象与色也。不准一德，才亦难期，大奇之出，恒如其遇。而圣人亦卒无全能，故万物无全用，虽天地亦无全功。吾国古哲所云尊德性，崇文学，致广大，尽精微，极高明，道中庸者，其百世艺人之准则乎。

若乃同情之爱，乃于庶物，人类无怨，以跻大同。或瞎七答八，以求至美，或不立语言，以喻大道，凡所谓无声无臭，色即是空者，固非吾缥缈之思之所寄。抑吾之愚，亦解不及此。苟西班牙之末于斯于葡萄能更巨结四两之实，或广东之荔枝可以植于北平西山，或汤山温泉得从南京获穴，或传形无线电可以起视古人，或真有平面麻之粉，或发明白黑人之膏，或痨虫可以杀尽，或辟谷之有方，或老鼠可供驱使，或蚊蝇有益卫生，或遗矢永无臭气，或过目便可不忘，此世乃大足乐，而吾愿亦毕矣。

上编

「中西画法」

研究艺术务须诚笃

研究艺术，务须诚笃。吾辈之习绘画，即研究如何表现种种之物象。表现之工具，为形象与颜色。形象与颜色即为吾辈之语言，非将此二物之表现，做到功夫美满时，吾辈即失却语言作用似矣。故欲使吾辈善于语言，须于宇宙万象，有非常精确之研究，与明晰之观察，则"诚笃"尚矣。其次学问上有所谓力量者，即吾辈研究甚精确时之确切不移之焦点也。如颜色然，同一红也，其程度总有些微之差异，吾人必须观察精确，表现其恰当之程度，此即所谓"力量"，力量即是绝对的精确，为吾辈研究绘画之真精神。试

观西洋各艺术品，如全盛时代之希腊作品，及米开朗基罗、达·芬奇、提香等诸人之作品，无一不具精确之精神，以成伟大者。至如何涵养此种之力量，全恃吾人之功夫。研究绘画者之第一步功夫即为素描，素描是吾人基本之学问，亦为绘画表现唯一之法门。素描拙劣，则于一个物象，不能认识清楚，以言颜色更不知所措，故素描功夫欠缺者，其所描颜色，纵如何美丽，实是放滥，几与无颜色等。欧洲绘画界，自19世纪以来，画派渐变。其各派在艺术上之价值，并无何优劣之点，此不过因欧洲绘画之发达，若干画家制

愚公移山（局部）
　　这幅画是中国人物画的重大革新标杆，开辟了中国画表现人物激烈运动和宏伟场面的新时代。线描刚劲有力，人物排列有序，整幅画具有史诗意义。

作之手法稍有出入，详为分列耳。如马奈、塞尚、马蒂斯诸人，各因其表现手法不同，列入各派，犹中国古诗中之潇洒比李太白、雄厚比杜工部者也。吾辈研究各派，须研究各派功夫之所在（如印象派不专究小轮廓，而重色影与气韵，其功夫即在色彩上），否则便不能洞见其实际矣。其次有所谓"巧"字，是研究艺术者之大敌。因吾人研究之目标，要求真理，唯诚笃，可以下切实功夫，研究至绝对精确之地步，方能获伟大之成功。学"巧"便故步自封，不复有为，乌能至绝对精确，于是我人之个性亦不能造就十分强固矣。

二十岁至三十岁，为吾人凭全副精力观察种种物象之期。三十以后，精力不甚健全，斯时之创作全恃经验记忆及一时之感觉，故须在三十以前养成一种至熟至精确之力量，而后制作可以自由。法国名画家莫奈九十岁时之作品，手法一丝不苟，由是可想见其平日素描之根底。故吾人研究绘画，当在二三十岁时，刻苦用功，分析精密之物象，涵养素描功夫，将来方可成杰作也。

诸位，艺术家之功夫，即在于此。兄弟不信世界上有甚天才，是在吾辈切实研究耳。诸位目今方在二三十岁之际，正当下功夫之时期，还望善自努力也。

自写

24

美术之起源及其真谛

　　我今天所讲的题目范围似乎很大，不过我们以美术的真义之最有关系，而我们艺术同志不可不注意的略略一谈。世界艺术，莫昌盛于纪元前四百余年希腊时代，不特 19 世纪及今日之法国不能比，即意大利 16 世纪初文艺复兴之期，亦觉瞠乎其后也。当时雅典文治武功，俱臻极盛，大地著称之帕提农（Parthénon），亦成于国际最大艺人菲狄亚斯之手，华妙壮丽，举世界任何人造物不足方之。此庙于二百年前，毁于土耳其，外廊尚存，其周围之浅刻，今藏英不列颠博物院，实是世界大奇。希腊美术之结晶，为雕刻，为建筑，于文为雄辩，是固尽人知之。

　　吾今日欲陈于诸君者，则其雕刻。论者谓物跻其极，是希腊雕刻之谓也。忆当读人身解剖史，述希腊雕刻所以致此之由，曰希腊时尚未有人身解剖之学，其艺人初未识人体组织如何，其作品悉谙于理，精确而简洁，又无微不显，果何术以致之，盖希腊尚武，其地气候和暖，人民之赴角斗场者，如今日少年之赴中学校，入即去其外衣，毕身显露，争以强筋劲骨，夸耀于人，故人平日所惊羡之美，悉是壮盛健实之体格，而每角武而战胜者，其同乡必塑其像，其体质形态手腕动作，务神形毕肖，以昭其信，以彰本土之荣。女子之美者，亦曝其光润之肤，曼妙之态，使人惊其艳丽。艺人平日习人身健全之形，人体致密之构造，精心摹写，自能毕肖。而诗人咏人，辄以美女为仙，勇士为神。神者如何能以力敌造化中害民之妖怪；仙者如何能慰抚其爱，或因议殒命之勇士。

女人体习作　油画

　　这幅徐悲鸿的早期油画描绘了一位法国女模特，人物站姿优美有型，肌肤色泽逼真，可见徐悲鸿深厚的写实功力，也是受到他的老师达仰教诲的结果。

徐悲鸿 绘画述稿 新版

文艺中之作品，类皆沉雄悲壮，奕奕有生气，又复幽郁苍茫，芬芬馥郁，千载之下，犹令人眉飞色舞，是所谓壮美者也。1世纪之罗马尚然，无何，人渐尚服饰之巧，艺人性情深者，乃不从事观察人身姿态结构，视为隐于服内，研之无用，作品上亦循俗耗其力于衣璧珍玩。欲写人体，只有模仿古人所作而已，浸假其作又为人所模拟，并不自振，逮6世纪艺人乃不复能写一真实之人。见于美术中之人，与木偶无辨。昔之精深茂密之作，今乃云亡，此混沌黑暗之期。直延至13世纪，史家谓之中衰时代者也，是可证艺人之能精砺观察者，方足有成，裸体之人，乃资艺人观察最美备之练习品也。人体色泽之美，东方人中亦多见之，法哲人狄德罗有言曰："世界任何品物，无如白人肉色之美者。"试一细观，人白者，其肤所呈着彩，真是包罗万色，而人身肌骨曲直隐显，亦实包罗万象，不从此研求人像之色，更将凭何物为练习之资耶！西方一切文物，皆起于埃及。埃及居热地，其人民无须被服，美术品多像之。故其流风，直被欧洲全部、亘数十纪不易，盛于希腊。希腊亦居热地，又多尚武之风。耶稣之死，又裸钉于十字架上。欧洲艺术之所以壮美，亦幸运使然。若我中国民族来自西北荒寒之地，黄帝既据有中原，即袭蚕丝衣锦绣，南方温带之区，古人蛮俗，为北方所化，益以自然界繁花异草之多，鸟兽虫鱼之博，深山广泽，佳树名卉，在令人留意，足供摹写；而西北方黄人，深褐色之肤，长油不长肉之体，乃覆蔽之不遑，裸体之见于艺术品中者，惟状鬼怪妖精之丑而已。其表正人君子神圣帝王，必冠冕衣裳，绦带玉佩，不若希腊朱庇特，亦显臂而露胸，虽执金杖以为威，犹祖裼，故与欧洲艺术相异如此，思之可噱也。

吾今乃欲与诸先生言艺事之究竟，诸君必问曰：美术品之良恶，必如何之判之乎？曰：美术品和建筑必须有谨严之体，如画如雕，在中国如书法，必须具有性格，其所以显此性格者，悉赖准确之笔力，于是艺人理想中之景象人物，乃克实现。故Execution（制作）乃艺术之目的，不然，一乡老亦蕴奇想，特终写不出，无术宣其奇思幻想也。

人体习作　素描

艺术之品性

人有善恶之分，艺有美丑之殊，一如味有香臭，理有是非，相对而立，并生并长，譬诸虱苍蝇，夫乎不在，文物昌明之世，两性界划清晰，善者升张，寄恶者敛迹，暨乎末世，则汉奸亦处国中，盗贼时相接席，黑白涵淆，贤愚不分，及言艺事，则鱼目混珠，骗术公行，张丑怪于通衢，设邪说以惑众，在欧洲，若巴黎画商，在中国，若海派小人，志在欺骗，行同盗贼，法所不禁，诟骂罔闻，市井贱民，生不知耻，溯其所以能存在与寄生社会之理由，约有数端：（1）其制作极易；（2）常人以为凡艺术即美，或视若无睹，漠不关心；（3）利用人之虚荣弱点心理；（4）有组织。

一、苟有人赴罗马西斯廷教堂，一观拉斐尔壁画，雅典派之《圣祭》。或见荷兰伦勃朗之《夜巡》，虽至愚极妄之人，亦当心加敬畏。反之倘看到马蒂斯、毕加索等作品，或粗腿，或直胴，或颠倒横竖都不分之风景，或不方不圆的烂苹果，硬捧他为杰作，当然俗人之情。畏难就易，久之即有志气之人，见拆烂污可以成名，更昧着良心，糊涂一阵，如德国之科林德是也（科初期绘画尚佳，复乃成心捣乱）。因劳而未必有功，反多费时日精力材料也。所以孔子说："君子依乎中庸，遁世不见，知而不悔，惟圣者能之！"寻常之坚定力，如何支持得住！

二、艺术乃文化上嘉名，尤于中国传统思想，以为惟高人韵士，乃制作书画，不闻其为鼠窃狗偷之徒，苟能书画便得附庸风雅，自然倘无行而艺可存，如严嵩、阮大铖等小子，允当别论。且尊重斯文，也良好习惯，无奈海上逐臭之夫，其蠢如牛，其懒若蛆，饱食终日，热衷名利，忽发奇想，欲成画家，觅得口号，复兴文艺，实施欺骗，污辱嘉名，播丑四方，贻人笑

徐夫人像（局部） 油画
此画色调明亮，采用三角式构图，人物面部表情生动细致，背景丰富不琐碎，使全画生机灵动。

徐夫人像　油画

柄。溯其所以为丑之要素，皆借"创造"两字，为欺骗的出发点，实贩卖洋货，抄袭他人，假名作伪，求人题字以眩惑，无知不必有人同情，不怕向敌摇尾，设铺开张，惟图买卖，其有出伸正义，笔诛墨伐者，社会醒悟一时，久亦忘怀，于是窃贼漏网，逍遥法外，挟其故技，卷土重来，当地之外猜疑，而已自诩成功。

三、迷汤人人灌得进。不怕你头品顶戴，党国伟人，赠以高帽，必能欢喜，于是胁肩谄笑者，张画求题，既题又刊报章，以成要人之雅。于是得隙即进，遂成密切因缘，而要人不费半文，便得宏奖之誉，互相标榜，彼此利用，实则谄媚者，固属可卑。要人亦应藏拙，此画此书，徒供玩笑，冒充文物，夫岂可能，贻羞士林，玷污艺圃。

四、法国画商之因广销劣画也，不恤重费收买批评家及种种艺术刊物。吾国之鄙夫亦效之，上下其手，朋比为奸，有所行动，广告随之。于是洁身自好之士，避之若浼，而大吹大擂数年，仍不见真正艺术品出现，欺骗之实，夫复奚辩。

纯洁天真之读者毋自以为不知，为外行，不敢批评，苟见一艺术品时，只须暗中有忖，自问倘我作此，我自满意否？我用功学之，到此境应须几年？他那件东西，比我所学的较难或易？如此一问，则汝天赋之评判力立现，不致为物所蒙，须知汉奸不除，国无宁日，丑术倘在，必为美术之累也。

黄震之像
　　这幅画作于1930年，用传统勾染方法，人物面部没有光影变化，背景配以松石竹等也皆为传统的画法。

中国传统绘画及画家

我国的绘画从汉代兴起，隋唐以后却渐渐衰落，这原因是自从王维成为文人画的偶像以后，许多山水画家都过分注重绘画的意境和神韵，而忘记了基本的造型。结果画中的景物成为不合理的东西，毫无新鲜感觉的东西，却用气韵来做护身符，以掩饰其缺点。理论更弄得玄而又玄，连画家自己也莫名其妙，如此焉得不日趋贫弱！

到了南宋时期，高宗在杭州建都，太湖附近成为中国绘画的核心垂七八百年之久。元初文人画发展到最高峰，但已丧失了庄严宏伟的气象。到董其昌时，由于他多才多艺，收藏又丰，成为当时文人画的中坚。但他每幅画都是仿前人，一笔一点，都是仿某某笔；其本意或系谦虚，一面表示师古不敢独创，一面表示不敢掠人之美。不过此风一开，大家都模仿古人，仿佛不摹古就不是高贵的作品，独创性消失殆尽。尤其是《芥子园画谱》，害人不浅，要画山水，谱上有山水；要画花鸟，谱上有花鸟；要仿某某笔，它有某某笔的样本。大家都可以依样葫芦，谁也不要再用自己的观察能力，结果每况愈下，毫无生气了！

《中国艺术的贡献及其趋向》，1944年2月桂林《当代文艺》第1卷第2期

中国艺事随民族衰颓，自元以降，至于今日，盖六百余年矣。在昔广袤之华夏，袭往古族氏遗传，各地所葆特性尚全，其面目往往见于艺事。自元以降，艺人多产于太湖一方，平芜远岫，惟衍淡味，相沿成风，萎靡不振。嵌奇磊落之士，如天池八大辈，局促一隅，人指为怪。不克造作

钟馗

徐悲鸿每年端午节都会画一张钟馗像，能看到是受吴道子的影响。

风气，放宏肆之音，使艺术光大。如人患风瘫之症，既无以立，更无壮志，欲其开创大业，披除荆棘，不可得也。艺术为文化主干，只被历史小人，视为末技，于是聪明睿智之士，少出此途。但负异秉怀大节者，于其呻吟痛苦之候，不能自遏其呼号之声，虽奄奄一息，雄风自继；久则激荡泛滥，沾于全民。

《艺风社第二次展览会献辞》，1935年5月15日上海《艺风》第3卷第5期

自明以降，竞尚科举，世家巨阀，夸耀收藏，遂多摹仿，亦撝谦之意，不敢掠古人之美，非不可敬也。迨《芥子园画谱》出，益与操觚者以方便法门，向之望物不精而尚觉有不足，始为山水者，易为一物，不能写山水以掩饰浅陋恶劣，恬不知耻；惟借科名倚势自重，呜呼！自四王以下凡画必行篇一律，恶札充盈，有精一草以成家，写一本以立名者，能亦低矣。其所模拟厚诬古人，昭昭不可胜数也。其人视云山若无睹，傍宝树曾不觉，螂蛆甘带，半筒小器，如生长

福州美丽江山中之林琴南，最足代表此流弊者也。自甘堕落何能自解，于是造化为师之天经地义，数百年来只存具文，艺事窳败，欲至于此极伤矣。

《中国美术之精神（一）——山水》，1947年1月16日北平《华北日报》第3期

一国美术之发达，非仅"开设学校"与派遣留学生所能奏功，不得名师，学不足以大成；不见高贵之名画，而仅肄业于学校，所得甚浅，此学校之不足为力也。留学生能苦志励学，为己计诚有用，而为人计，终属无用。此派遣留学生之不足为力也。求美术之发达，只有建筑博物院之一法。一国有美术博物院，凡系上帝赋予之天才，均得有所表现，从来维持国家之文明者，本赖提高人民程度之水平线，如彼法国，一切学问，水平线已提高，少数沽名钓誉之徒，不敢以大言不惭之态，自鸣其新，正如中国多能文之士，后生小子，终不敢于文章一道，妄作解人，惟中国各地，大规模之画院，至今尚付阙如，学者坐井观

紫气东来

天，不见世界名人之杰作，夜郎自大，不知天有几许高，地有几许厚，滔滔终古，遂永无向上之心矣！

……悲鸿生平有两大志愿，其一为己，必求能成可自存立之画品（按此殆指名人传世之作）；其一为人，希望能使中国三馆同时成立：一、通儒馆（Académie，一作学士院）；二、图书馆；三、画品陈列馆（Galerie，即美术博物院）。三者不可缺一，有互相维系之功用也（按巴黎之学士院，共分五部，曰文学、曰美术、曰科学、曰考古、曰政治经济，美术家能与科学家接近，用意至善）。人之所贵者在良心，其一切皆虚幻。学问之道，宜向正路奋力前进，如无前辈典型以资楷模，往往无所适从。

《学术研究之谈话》，1926 年 3 月 7 日上海《时报》

国家唯一奖励美术之道，乃设立美术馆。因其为民众集合之所，可以增进人民美感；舒畅其郁积，而陶冶其性灵。现代之作家，国家诚无术一一维持其生活。但其作品，乃代表一时代精神；或申诉人民痛苦，或传写历史光荣，国家苟不购致之，不特一国之文化一部分将付阙如，即不世出之天才，亦将终致湮灭。其损失不可计偿。

《中国今日急需提倡之美术》，1933 年 5 月 15 日
上海《新中华》第 1 卷第 10 期

吾人必须力争上游，不能因经济制度降贬吾人艺术之要求，因吾人固可能使高妙之艺术普遍与大众享受，吾人应向少数人手中夺取其居奇之物贡献大众，即将王宫充公，鱼翅贱卖，多量生产，哈密瓜供给大众口福，而痛恨烧却阿房宫，仍归为夫妻牛衣相对。吾人应开展吾人之智慧，为自然之活动以创造艺术，创造真善美有德性之艺术，以自免于弱劣庸俗，以复兴吾中国艺术。

《艺术周刊》献辞，1947 年 1 月 3 日天津《益世报》

天寒翠袖薄

吾个人对于中国目前艺术之颓败，觉非力倡写实主义不为功。吾中国他日新派成立，必赖吾国固有之古典主义，如画则尚意境、精勾勒等技。仍凭吾国天赋物产之博，益扩大其领土，自有天才奋起，现其妙象……他人数十百年已经辩论解决之物，愚者一得，犹欣然自举，以为创造，真恬不知耻也。夫学至精，自生妙境，其来也，大力所不能遏止，其未及也，威权所不能促进。

吾人努力之目的，第一以人为主体，尽量以人的活动为题材，而不分新旧；次则以写生之走兽花鸟为画材，以冀达到宋人水准；若山水亦力求不落古人窠臼；绝不陈列董其昌、王石谷派人造自来山水，先求一新的艺术生长，再求其蓬勃发扬。

《复兴中国艺术运动》，1948 年 4 月 30 日天津《益世报》

我们的雕塑，应当继续汉人雄奇活泼之风格。我们的绘画，应当振起唐人博大之精神。我们的图案艺术，应绍述宋人之高雅趣味。而以写生为一切造型艺术之基础，因艺术作家，如不在写生上立下坚强基础，必成先天不足现象，而乞灵抄袭模仿，乃势所必然。

《当前中国之艺术问题》，1947 年 11 月 28 日天津《益世报》

古法之佳者守之，垂绝者继之，不佳者改之，未足者增之，西方画之可采入者融之。

中国画之地最不厚，以纸绢脆弱不堪载色也。古今写地最佳者，莫若沈南苹。南苹工写土石，小杂野花，且喜点苔，故觉醇厚有气味，盖彼固得力乎写生者也……

吾国古今专讲究山水，故于山石各家皆有独到处。但各家胸中丘壑逸气均太少耳。如李思训写北京之山，必层峦叠嶂，直造纸末。王蒙亦如此。倪云林则淡淡数笔，远山近树而已。为丘壑者必叠床架屋，满纸丘壑，不分远近，气势蜿蜒，直到其顶，胸中直具丘壑。为逸气者，日向水渚江边立，两眸直随帆影没，而无雄古之峰，郁拔之树。夫峰也树也，岂有碍逸气哉！直遁辞耳。

落花人独立

怀素

此作描绘的是怀素专心致志在石上铺蕉叶练字的时刻。衬景中，巨大的芭蕉叶分数组潇洒垂下，恣意舒展，使环境氛围与人物完美地融为一体。

设色

今笔不乏佳制，色则日渐粗矣！鄙意以为欲尽物形，设色宜力求活泼。中国画中凡用矿色处，其明暗常需以第二次分之，故觉平板无味。今后作画，暗处宜较明处为多。似可先写暗处，后以矿色敷明处较尽形也。

写云

天之美至恢奇者也，当夏秋之际，奇峰陡起乎云中，此刹那间，奇美之景象，中国画不能尽其状，此为最逊欧画处。云贵缥缈，而中国画反加以勾勒。去古不远，比真无谓，应改作烘染。

写树

中国画中，除松柳梧桐等数种树外，均不能确定指为何树，即有数家按树所立之法，如某点某点等，终不若直接取之于真树也，尤宜改节，因中国画中所作之树节，均凹癞者，无瘿凸者，树状全失，允期必改。其余如皮如枝，均当一以真者作法。

写雪

吾国写山水者，恒喜写雪，不知雪中可游而乐，最不宜写而观者也，若必欲逞逸兴，亦须点染得法，从物之平而上积雪，毋从不积雪处漫积之斯得矣。远山尤宜注意。

写影

中国画不写影，其趣遂与欧画大异。然终不可不加意，使室隅与庭院窗下无别也。

人物画之改良

尝谓画不必拘派，人物尤不必拘派。吴道子迷

月光如洗

此幅写云隙漏出之光，为时飘忽，须有灵敏之感觉，见即捉住。

月上

钟馗图

信，其想象所作之印度人，均太矮，身段尤无法度，于是画圣休矣！陈老莲以人物著者也，其作美人也，均广额，或者彼视之美耳！吾人则不能苟同。其作老人则侏儒，非中国之侏儒也，乃日本之侏儒。其人所服则不论春夏秋冬，皆衣以生丝制成之衣，双目小而紧锁，而孔一边一样，鼻傍只加一笔。但彼固非立法者也。后人愿抛弃良智而死学之，与彼何与哉！

夫写人不准以法度，指少一节，臂腿如直角，身不能转使，头不能仰面侧视，手不能向画面而伸。无论童子，一笑就老，无论少艾，攒眉即丑，半面可见眼角尖，跳舞强藏美人足。此尚不改正，不求进，尚成何学。既改正又求进，复何必云皈依何家何派耶！

《中国画改良之方法》，1918 年 5 月 23、25 日
《北京大学日刊》

而乡愿之道备，石谷子能成此时中国画圣，亦理之奇也。其光洁整齐，大似伦敦裁缝所制之西装，在满清朝统治下盛行八股之际，尤称适合时宜。于是嵌奇没落高逸不羁之要人，独游行于大自然中，高尚其事，若石谿、石涛，其著者也。

《傅抱石先生画展》，1942 年 10 月 11 日
重庆《中央日报》、《扫荡报》联合版

故山水者，虽文学雅士，用道豪情之工具亦庸夫俗子持饰懒惰之资料也；而其为害于中国工业美术，尤罪大恶极。吾尝谓苟吾一旦南面王必严禁瓷器、漆器上画山水，违者杀无赦，不见江西恶劣之瓷器乎，上必画八大山人，而下有远山一抹，枯柴几枝，设是美才良瓷，岂非断送。不见夫福州漆器乎，有时画一蝴蝶，弥觉新颖，便置数文钱于上，亦未见俗气，独至画工细山水于漆器，乃觉恶劣不堪，又不见湘绣乎，昔与瓷漆器，皆放光荣者也，今则喜以白底欲与衰落之绘事之功，而绣山水业用不振。夫科学唯一美德在精确，今中国所见无一物不浮泛；固然美术至于神奇变化之时，必令方者不方，圆者不圆，红者变绿，白者

喜马拉雅（局部）

晴岚翠嶂图

忽黑，约图成体，举物象征，但终不能香者不香，臭者不臭，除非鼻塞，失其感觉，故中国人民，普遍趣味低下与审美观不发达，实山水有以障之。欧洲某美术家曰："成型之艺术实精神之懒惰，盲哉斯言。"故吾亦曰："衰落者，乃懒惰制成之杰作。"善哉，孔子之言曰："士不可以不弘毅，任重而道远，仁以为己任，不亦重乎，死而后已！不亦远乎。"古今大艺术家，何一不若是哉！

《中国美术之精神——山水》，1947 年 1 月 16 日北平《华北日报·艺术》第 3 期

绘画亦古人在创制文化上劳动之收获，中国于此，成绩特著，但其造诣确为古今世界上占第一位者，首推花鸟，尤以 11、12 世纪北宋人为达最高峰。中国美术，无疑几乎全是自然主义（人物之自然主义，被批判为无聊行动），故在社会主义的写实主义（即现实主义）时代，一切遗产，均须批判接受，我不敢贸然作批判，不过说明中国花鸟画在世界之地位，确为吾国高贵遗产中之一部而已……独吾国北宋，承唐代文化之盛，工业制作，如瓷，如锦织，皆美妙绝伦；至于绘画，借百余年之承平，服务宗教之外，于花鸟一门，特跻其极，其中卓绝之人物，如黄筌、黄居寀父子、崔白、易元吉、滕昌祐、宋徽宗等，尚有许多有瑰丽作品而不留名之作家，无虑百十位，制出无数使人惊叹之画幅……花鸟至明代尚有传人如汪海云、陆包山、吕纪、陈洪绶。清代绝响（华新罗），亘二百余年乃有任伯年，变格为豪放之写意，前无古人，但自任伯年以后，五十余年，无继起者。

《美术遗产漫谈——部分中国花鸟画》，1950 年 12 月 1 日北京《新建设》第 3 卷第 3 期

寒雀图（局部） 崔白 北宋

晴峦萧寺图　李成　北宋

吾中国唐代中兴绘画者，为阎立本、吴道子、李思训、王维、郑虔等人。而王维、郑虔，尤诗人之杰出者。观察之精，超轶群流；所写山水，极饶雅韵，遂大为士大夫所重（前于绘事，只推为工匠之能）。故后世特张此派，号为"文人画"。顾在当时，皆诗人而兼具工匠之长者也。画家固不必工诗，但以诗人之资，研精绘画，必感觉敏锐，韵趣隽永，而不陷于庸俗，可断言也。故宋人之擅画者，亦皆一时俊彦，如范宽、李成、米芾等所作山水，高妙无伦。而米芾首创点派（Pointilisme），写雨中景物，可谓世界第一位印象主义者（Impressioniste），而米芾12世纪人也！

中国最古之画，如汉书所载光武图功臣于麒麟阁，又毛延寿之谗写明妃故事……

3、4、5世纪，佛教盛行中国。画家辈出，如曹弗兴、卫协、顾恺之、陆探微、张僧繇等人作品，俱属崇饰庙寺壁间佛教画，皆Fresques（壁画）也。苟欲精于绘画，必须长时间之研究。中国传统习惯，首重士夫，学治国平天下之道；故上流社会，苟非子弟立志学画，决不令辍诗书。在昔时教育无方，凡习画恒不读，惟谢赫、宗炳，乃画家而擅著述，殆文人画家之祖。然未能于绘画上有所更革也。此类画家，有如凡·爱克兄弟、孟林、费腾、曼特尼亚、贝里尼、卡巴乔之流，俱头等Technlciens（技巧精熟者），皆精极章法、色彩、素描等等者也。

鸡足山

以浓色巨石衬以白塔，言简意赅，气势磅礴。

至诗人王维，创水墨山水，破除常格。于是张璪一笔写两枝古树，大胆挥写。刘明府之山水幛，据大诗人杜甫所赞："元气淋漓幛犹湿，真宰上诉天应泣"者，必于历来绘画之方术大异。故唐画既大成已有之方术，又创新格，且多第一流人物从事于此，所以有中兴之业也！

宋画之盛，实因帝王为之鼓奖。首设画院，罗致天下之擅画者，且以之试士。向惟工匠所怡之业，今则士大夫皆传习之。其有专精一类者，皆卓然成大家；而所作几为绝业（Indepassable），如徐熙、黄筌、黄居寀、易元吉等之花鸟，真美术上之大奇也，皆（Réalisme ideslisé）者届。宋之与唐，譬如接树，虽极递演亘多时，仍得佳果。以后遂如取果种子埋之于地，令其自长，则元后之衰也！

写实主义太张，久必觉其乏味。元人除赵孟頫、钱舜举两人外，著名画家，多写山水。主张气韵，不尚形似，入乎理想主义。但其大病，在撷取古人格式，略变而目，以成简幅，以自别于色彩浓艳工匠之画，开后人方便法门。故自元以后，中国绘画显分两途：一为士大夫水墨山水，吾号之为 Amateur（业余画家），彼辈自命为"文人画"（Peinture intellectullé）：

一为工匠所写重色人物、花鸟。而两类皆事抄袭，画事于以中衰。自宋避金寇南迁都于杭州，太湖流域遂成中国七百年来美术中心。元之大画家多出于江浙，明代亦然。若戴进、文徵明、沈周、周臣、唐寅、仇英、陆包山、吕纪。仅有两人例外，则林良开派于粤东（以后此派永有花鸟作家，至今日如陈树人），吴小仙起于湖北而已。而董其昌者，上海附近华亭人。以其大学士身份收藏丰富，为一极佳之 copiste（模仿者）。因其名望之隆，其影响及于一代，故"四王"演派之盛，得能稳定抄袭之，人即视为画艺之工；其风被三百年，至今且然，董其昌开之。李笠翁以此投机心理为《芥子园画谱》，因而科举出身之二百年以来文人称士大夫者，俱利用之号为风雅，实断送中国绘画者也！

中国近世美术以何时为始实至难言，若以一人之作风而论，则大胆纵横特破常格者，为 16 世纪山阴徐渭文长，彼为著名文豪诗人，其画流传不多，故被其风者颇寥寥。惟明亡之际，有两 Princes 为僧，曰八大，曰石涛，二人皆才气洋滋，不可一世。其作风独来独往，不守恒蹊，继徐文长而起，后人号之曰写意，实方术中最抽象者也！故吾欲举徐文长为近世画之祖。

八大、石涛，董其昌同时人也，稍后辈而已。因隐遁之故，其作品不煊赫于世。但四王中之王廉州，即称"大江以南无过石师右者"，实则大江以北更无人也（王觉斯只可谓书家）！顾八大、石涛同时尚有一天才卓绝之陈老莲。

宋虽画学极昌盛，名家辈出，但无显著之Styliste（创体者）。且作家亦多工一类，无兼精各类者。陈老莲人物、花鸟、山水无所不工，而皆具其独有之体式，实近代画家唯一大师也（金冬心、黄瘿瓢亦佳）。

近代画之巨匠，固当推任伯年为第一，但通俗之画家必当推苏州之吴友如。彼专工构图摹写时事而又好插图，以历史故事小说等为题材，平生所写不下五六千幅，恐为世界最丰富之Illustrateur（插图家）。但因其非科举中人，复无著述，不为士大夫所重，竟无名于美术史，不若Gustave Daré（法国画家古斯达沃·杜雷）或Adolf Menzel（德国画家阿道尔夫·门采尔）之脍炙人口也！

《论中国画》，1978年12月北京《美术》第6期

戊午三月，与画法研究会诸同志观清之文华殿古书画，以鄙见评之如下。最佳者：徐熙《九鹑》卷，惠崇《山水》卷，黄荃《鹰逐画眉》立幅，李相《山水》，林椿《四季花鸟》卷，赵大年《春山平远图》，赵子昂《山水》卷，张子正《花鸟》册，实父《仙山楼阁》，朱绲翰《松鹤》大幅，郎世宁仇《白鹰》，徐扬《山水》，东坡《治平帖》。

次佳者：苏汉臣《婴戏图》，龚圣予《钟馗懑迁图》，李龙眠《山庄图》卷，郭熙《记碑图》，王蒙《山水》，钱舜举《洗象图》，云林《山水》，沈石田《山水》幅，金廷标《山驿图》，董（其昌）临范氏（中立）及巨然，恽（南田）画菊，智永《千字文》。

水鸟荷叶（局部）

南唐徐熙画《九鸰图》卷，精工妙丽，其结构天然，设色浑逸，笔力复遒劲。凡用作写花鸟之长，于彼一无遗缺，宜乎冠绝千古，无人抗衡者也。凡鸰之咏、之目、之羽、之足，逼近真鸰，无少杜撰，而于俯仰、瞩啄、飞翔诸势，尤运匠心，臻乎妙境。其草木野花衬托之物，亦皆精意摹写，如干之劲、叶之灵、草之柔、花之简雅而不繁，非其全才谁能至，此为全璧！不可思议。

五代黄筌《鹰逐画眉》幅，精神团结，情态逼真，虽无款识，诚非黄筌莫能作也。其趣视徐熙略异，徐尚工雅，黄尚简劲，二者相衡，莫能轩轾。本幅以鹰之疾转，厥状恣厉，为最得势。画眉趋避危急，毕其哀鸣之态。明仇十洲《仙山楼阁图》，以仅尺余之笺，作楼阁连亘，椽缆如丝，人仅若蚁，真神工也。云山缥缈，亦极有韵致，惜为俗人打满俗图章，画损色不少。

清朱绗翰指画大幅《群鹤松图》，伟丽空前，莫与伦比。笔法极苍润，设色极浑雅，吾前未之见也。群鹤游适极自然，泉石最佳，旷古莫能作者。松以最近数株为极则，左边略远者，略嫌未尽善，松针亦未分疏密隐现，为微瑕可惜也。

郎世宁以意大利教士来东夏，无端遂以画名，以其欧法施诸我脆弱之纸绢，能愉快运用，诚称不易。惟意大利此时拉斐尔出，彼不能传其长，以供献吾华，非其忠也。吾见彼画可十余幅，其精到诚非吾华人所及，所欠者华画宜有韵耳。今之欧画已完美至极度，但彼时尚未也。所悬《灵芝献瑞图》大幅，壮丽独绝。白鹰立岩上尤骄纵可喜，泉水潺潺若闻其声。紫藤系于松

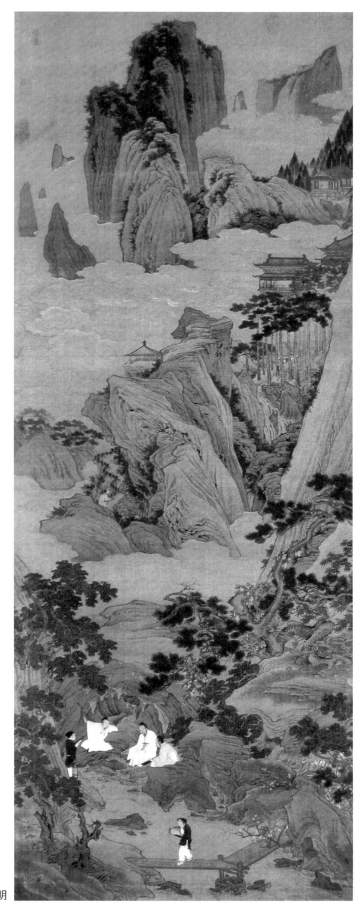

桃源仙境图　仇英　明

徐悲鸿 绘画述稿（新版）

午午十月云平苏中为
君墨者之腊象 悲鸿

上，婀娜新鲜，为最耐寻味之点。其余若草若石，均俟改良。枝极佳。松本太屈曲，然其画法佳也。

徐扬画精极，有清一代画山水者独盛，而未有一人特过前人，兹有之，其惟徐扬乎？画悬于清之文华殿者，若徐扬之作，亦足使人满意已。本幅为大帧山水，结构极精，云山苍苍，尤足辟前人稀有之境，其石古，其山峻，其水活，其树郁而理，其人简而雅，其景宽而阔，其气雄而厚。清之山水，吾鲜取，然得此一帧，足使人无憾已。

苏书固佳，此《治平帖》真佳绝。钟张二王之真迹不可见。但使彼重作《治平帖》上数字，恐未定过长公也。在南见陈希夷真迹，来北则见此《治平帖》，可以餍足愿望矣。

苏汉臣《婴戏图》，设色极雅。所作小孩，未能竭天真烂漫之态，其工洁足多耳。

龚圣予《钟馗嫁妹图》，殊诙诡可喜。小鬼百十，无一不神情毕具，而于数鬼打翻扛物之态，尤杂乱可笑，开滑稽讽世画之先矣。

《评文华殿所藏书画》，1918 年 5 月
《北京大学日刊》

白描人物

屈原九歌·湘夫人　　　　　　　　　　　　飞天

　　艺事之重人格表现者，以方术技巧言之，在所传之情绪确切而不可易，而静为尤难。故写神仙匪极难事也，聪明正直与缥缈空灵其几矣。若其人之高贵，可以让国；其忠贞，甘自饿死；为孟子所举圣之清者，其风格德操为何如乎？岂寻常物象之工，或以笔歌墨舞者，所能措手乎！故宗教艺术之徒具形式，此东方之所以不振也。李晞古此图，实发挥中国画之无上精神，以叔齐之匍匐状图之故实，用反衬伯夷之高

亢坚定。且人物以外，皆渲染一过，俾二人虽素衣质朴，觉其有珠光宝气，而岩穴可知。诚艺道之至也。至人物神情之华贵高妙，足与米兰藏达·芬奇之《耶稣》稿，与门兴藏丢勒之《使徒》，同为绘画上之极峰。其价值，不特古今著录考证之详，与绢本之洁白而已也。

<div align="right">

李唐《伯夷叔齐采薇图》序，中华书局
1939 年 10 月出版

</div>

外国绘画及画家

乔托为继往开来之巨人。自乔托起欧洲文艺始弃东方拜占廷派之影响而自立，表现哥特精神而建立自然主义。故近世艺术，祖述之焉。其写人动作姿态，极为自然，人身之明暗渲染精到，古所未见。其构图精雅，益以其深邃之思想，故其作品，匪持宗教精神之表现，实人类灵魂最颤动之呼声也。

自乔托起，佛罗伦萨派遂卓然树立，不复压服于比萨派之下，而为他日昌盛之先声。

《文艺复兴远祖乔托传》，1932 年 11 月 1 日
上海《大陆杂志》第 1 卷第 5 期

米开朗基罗虽负全能之天才（雕刻家、画家、建筑家、诗家），但自称为雕刻家，其作画之题名，恒自署曰雕刻家米开朗基罗。但其画品，实卓越坚强不可一世。如梵蒂冈西克斯丁教堂之屋顶，全部壁画，可谓绘画上之大奇……

米开朗基罗之画，全以人体为应用工具，发挥至于极致：如《天主之造日》《天主之造人》《亚当夏娃之取食禁果》与《被逐出天堂》等幅，皆简约高妙。所写天主皆具全能，而怀无上威力之神情，色彩清丽，而高古不同凡响，即此西克斯丁全部屋顶壁

最后的审判（局部）　米开朗基罗　意大利

女人像　达仰

画，已使米开朗基罗成为艺术史上巨人；况数年后又写《最后的审判》，此作品可谓世界最大壁画之一，大约高五丈，宽三丈余。且又有雕刻之本行在，而且如此多量成功乎！其为三巨人，无可疑者……

米开朗基罗享年八十九，其天才与精力俱是超人，适逢文艺复兴时会，得尽量发挥其才能，所作又几乎全部保存至于后世，诚可谓天之骄子，其画全以人之制作肌肉表现人生之奋斗、希望、艰苦、光明等。抽象意识坚强而明朗，诚为造型艺术之代表人，惟学之者，多犷悍不通人情，无其内蕴热烈之情操。纵袭其强大之面貌，未有不失败者，以伟大之思想家而论，中国有孔子，印度有释迦，以功业而论，希腊有亚历山大，中国有汉武帝，惟米开朗基罗乃文化史上独一无二之人物。在前有菲狄亚斯，惜作品不可得见，而后实无来者也。

《米开朗基罗作品之回忆》，1947 年 1 月 16 日
天津《益世报》

法国派之大，乃在其容纳一切，如吾人虽有耳目之聪明，同时身体上亦藏有粪汁之污垢。如普鲁东（Prud'hon）之高妙，安格尔（Ingres）之华贵，德拉克罗瓦（Delacroix）之壮丽，夏凡纳（Puvis de Chavanne）之伟大，薄奈（Bonnat）、爱奈（Henner）之坚卓敏锐，卡里埃（Carriere）之缥缈虚和，达仰（Dagnan-Bouveret）白司姜勒班司（Bastien-Lepage）及爱倍尔（Hebert）之精微幽深，柯罗（Corot）之逸韵，贝纳尔（Besnard）之浑博，薄特理（Baudry）之清雅，吕德（Rude）之强，罗丹（Rodin）之雄，卡尔波（Carpeaux）之能，米勒（Millet）之苍莽沉寂，莫奈（Monet）之奇变瑰丽。又沉着茂密如库尔贝（Courbet），诙诡滑稽如杜米埃（Daumier），挥洒自如如莫洛特（Morot），便捷轻利如德加（Degas），神秘如穆罗，博精动物如巴里（Barye）。虽以马奈（Manet）之庸，雷诺阿（Renoir）之俗，塞尚（Cézanne）之浮，马蒂斯

（Matisse）之劣，纵悉反对方向所有之恶性，而借卖画商人之操纵宣传，亦能震撼一时，昭昭在人耳目。

《惑》，1929 年 4 月 22 日上海《美展》三日刊第 5 期

弟有一问题，欲兄（指徐志摩）举塞尚画五幅（杰作），并详释其中优越卓绝之点。兄自释之，或从欧人举塞尚者书中抄出，吾知必不能也。何者？因一释，即涉 Technique 范围。如其不然，使人如何能不惑。以弟研究塞尚之结果，知其为愿力极强，而感觉才力短拙之人，彼从不能得动中之定，故永不能满意。其他作家作品之止，止于定（即错亦定），塞之止（树木最显），止于浮动……他的作品是虚、伪、浮，却不庸不俗，至多可以说他深知确信美必尽在彼目击之一群艺人所作品上，乃毅然牺牲其一生精神于无何有之乡。因览彼之所作，终不能得其究竟（或者是我感觉迟钝），不得其要领，不晓得他想怎么样。能充分写得出，方称天才，塞尚奋励一生，谓佩其人之

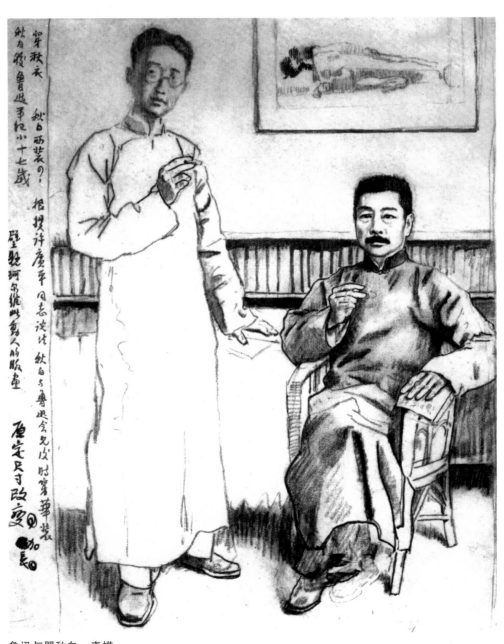

鲁迅与瞿秋白　素描

女人体习作　油画

坚苦则可，从而佩服其画，便像吾人宝爱杨椒山、安忠介诸先生之书然，便说其书抗衡羊欣、逸少，又谁信之。彼一生之含垢忍辱，实能博得人深厚之同情，即兄之竭力回护，恐亦未尝不是激于侠情的义愤。

《惑之不解（二）》，1929 年 5 月上海《美展》增刊

若吾国革命政府启其天纵之谋，伟大之计，高瞻远瞩，竟抽烟赌杂税一千万元，成立一大规模之美术馆，而收罗三五千元一幅之塞尚之画十大间（彼等之画一小时可作两幅），为民脂民膏计，未见得就好过买来路货的吗啡海洛因，在我徐悲鸿个人，却将披发入山，不愿再见此类卑鄙昏聩黑暗堕落也。

《惑》，原载 1929 年 4 月 22 日上海《美展》
三日刊第 5 期

素描者，艺之操也，此安格尔不朽之名言也……安之描即独绝千古，其绘则不为人所喜，因彼所着意处，在象而不在色，故际世人方厌冷涩之古典主义，而作浪漫主义运动之候，对之有倦乏之容，若久餍膏粱者，犹饲以大块肥肉，望之即不下咽也。顾其绘，实华妙庄严。远非德拉克洛瓦后期散漫之作可比……德拉克洛瓦于绘，直是雄强之瓦格纳，顾安格尔之绘，却不足颉颃贝多芬之交响乐，其描则似较贝之奏鸣曲为美，允可称之为师，岂至吾方师之，彼倡印象主义之德加早师之矣。若除人造自来派丑角作者以外，盖莫不师之也。

《安格尔的素描》，1931 年 2 月 1 日上海《时代》
图画半月刊第 2 卷第 3 期

大卫者在法艺史上若吾国释经之程朱，虽不获理之全，而笼罩千年，不可一世，守严范辟邪佞，即未明大道，功烈不可薄矣。若乃茹古典之精华，得物象之蕴秘（如紫色，如月色朦胧），抉盲从之习，具独立之正，其艺如鹤翔于空，俯视华岳之高，又如黄菊殿秋，绝意与庸芳竞艳，盈盈在天际，皎皎若白雪，卓然耿介，遗世独立者，其普吕东乎！实法艺人之空前者也。吾学于欧既久，知艺之基也惟描。大艺师无不擅描，而吾尤笃好普吕东描之雄奇幽深坚劲秀曼。

<div style="text-align:right">

《悲鸿绘集序》《悲鸿绘集》，上海中华书局
1926 年 10 月 10 日出版

</div>

幸也百年中乃挺生巨人，其为艺，可抗颜飞米；其为力，可颉颃贝多芬；其著之多，直凌驾一切塑师，法国大塑师罗丹是也；其遗命，悉以其著作模型赠与国家。国家为建专院陈其杰作，吾人既得赞美其艺，更得购致而据有之，噫嘻盛哉。

罗丹为世间三百年来第一塑师，其艺与古希腊之菲狄亚斯、意大利文艺复兴时代之米开朗基罗鼎足而立。其艺由极强固之写实主义，入于缥缈寥廓之理想界。晚年所雕，俱微妙至极，开梦境诗境之门，得像与状神理，雕刻中向所未有者也。其价值已为全大地赏鉴者共认，无俟赘述。

<div style="text-align:right">

《艺院建设计划》，1928 年 2 月 5 日上海《中央日报》

</div>

薄特理之素描，极锋利敏锐，开古今未有之格调。其绘，则娴雅高妙；其设想，皆逸宕空灵，与田波罗（Tiepolo）为近。而传神之精妙过之，盖二百年无此伟大之壁画家矣。

<div style="text-align:right">

《法国大壁画家薄特理传》，1935 年 9 月 1 日
南京《中央日报》

</div>

若弟崇拜当代之久纳尔，因为他写《科学放光明于大地人类》（在巴黎市政厅，并非因为题目大），

野食余兴 速写

女人体　素描
　　徐悲鸿的人体素描，既学习了西洋古典主义素描的传统，又有印象主义的光影表现，具有自己的个性，表现手法简练准确，精微有神，并融合了中国画传统技法的长处，带有浓厚的东方韵味。

徐悲鸿　绘画述稿（新版）

可云近世美术第一伟构。达仰则有《Lacène》，如谢公展浑茫之荷花，弟甚钦佩。

《感之不解（一）》，1929 年

范中立以后，世界第一风景画家，应推 19 世纪英国康斯太布尔（Constable）矣。其艺一秉自然，笔意沉着，色调苍郁，其人物牛马之布置，尤错落疏密，恰到好处。其作风阔大雄奇，而且精意，望之如不甚费力者然。其影响于法国画派最大，德拉克洛瓦专为其画，作英国旅行。若《禾田》一幅，林木幽密，群羊过树阴下，一童卧饮泉流，禾初熟，据幅之中，作艳黄一色，至善尽美。又如伦敦市政府美术陈列所《风雨》一幅，如此创作殆旷古所无，其手腕之强烈，将与造化同功。

至若浑茫浩瀚，气象万千，光辉灿烂，笔参造化者，则与康斯太布尔并世之透纳！透纳英国画派之巨星，亦近代画派之太宗。吾恒比之诗人李太白，而康则杜甫也…… 要之绘画中所有壮丽一德，透纳造其极矣……

英国派中之第三位名家，吾私意窃愿举米莱斯（Milais）。其作以全体言之，颇厌琐碎，但《奥菲莉亚》（helia）一幅，写一艳尸浮于清泓，水流花放，鸟鸣宛转，极沉深幽奥芬芳冷艳之致，且其画术，乍观之，惟惊其细，细审之，凡水藻沉洒隐约之处，俱不可拟。盖先研精此术，完成后，方以画试，而得造此画中之一奇也。

《游英杂感之一》，1933 年 10 月 30 日上海《民报》

秦琼卖马　素描
　这是徐悲鸿的早期素描作品，重笔墨线条，反映出深厚的线条功力。

马　素描

马与马夫　素描

徐悲鸿 绘画述稿（新版）

中西绘画比较与交流

欧洲产物不丰，艺人限于思，故恒以人之妙态令仪制图作饰，其所传人体之美，乃为吾东人所不及。亦惟因其人体格之美逾于我，例如其色浅淡，含紫含绿，包罗万彩；其像之美，因彼种长肌肉，不若黄人多长脂肪，此莫可如何事。故彼长于写人，而短于写花鸟；吾人长于写花鸟，而短于写人，可证美术必不能离其境遇也……

是故吾国最高美术属于画，画中最美之品为花鸟，山水次之，人物最卑。今日者，举国无能写人物之人，山水无出四王之上者，写鸟者学自日本，花果则洪君野差与其奇，以高下数量计，逊日本五六十倍，逊于法一二百倍，逊于英德殆百倍，逊于比、意、西、瑞、荷、美、丹麦等国亦在三四十倍。以吾思之，足与吾抗衡者，其惟墨西哥、智利等国。莫轻视巴尔干半岛及古巴，尚有不可一世之画家在（巴尔干半岛之大画家名 Mestrovik）。

《古今中外艺术论》在大同大学讲演辞，
1926 年 4 月 23 日上海《时报》

徯我后　油画

静物，法文为死的自然（Nature morte）。17世纪北派，若弗拉孟派、荷兰派，常有将寻丈巨帧，画写荤素食物者，吾人视之，觉其不厌，至令尊承其风，惟减少数量而已。东方人不取此，亦东西绘画区别之一端也。欧人好肉食，故对此景多兴味，东方人爱自然，必写有兔爰爰或山梁之雉，但今日作家，亦盲从欧风矣。

《画范》，中华书局1939年3月

中国画与西洋画、日本画不同。现实主义每有困难之点，盖下笔偶一不慎，与日本画相差无几。中国画，失败于此者至伙。而余亦口主现实，中国人有一大错误观点，彼等以为中国画必须研究古画、文学、诗歌而后方知其奥妙，余深以为憾。夫西洋画，一看即懂，不必念文学、学诗歌而后知。故余以为中国画，后此也须直截了当，方为上策，不必如此麻烦，使人一望而知，有共通性，则亦足已。否则走入牛角弯，将不知如何是好矣。

《中西画的分野》，1939年2月12日新加坡《星洲日报》

中国艺术的发展早于欧洲一千多年，当中国艺术已经达到成熟圆满的时期，欧洲的艺术还是萌芽襁褓之际……中国地大物博，天赋甚厚，西有嵯峨接天的雪山，东临浩渺无涯的沧海，有荒凉悲壮的大漠长河，有绮丽清幽的名湖深谷，更有许多奇花异草，珍禽怪兽；艺术家浸沉于这样的自然环境，故其所产生的作品，不限于人群自我，而以宇宙万物为题材。大气磅礴，和谐生动，成为十足的自然主义者，和欧洲文明的源泉古希腊的艺术恰好是一个鲜明的对比：希腊艺术完全在表现人的活动，不及于"物"的情态。这种倾向的影响在西方既深且久，所以欧洲至今仍少花鸟画家，而多人像画家……

也许我们不免艳羡欧洲文艺复兴时期的光辉灿烂，可是他们直到17世纪还极少头等的画家，也没有真正的山水画。而中国在8世纪就产生了王维……又如米芾的画，烟云幻变，点染自然，无须勾描轮廓，

不啻法国近代印象主义的作品。而米芾生在11世纪，即已有此创见，早于欧洲印象派的产生达几百年，也可以算得奇迹了。

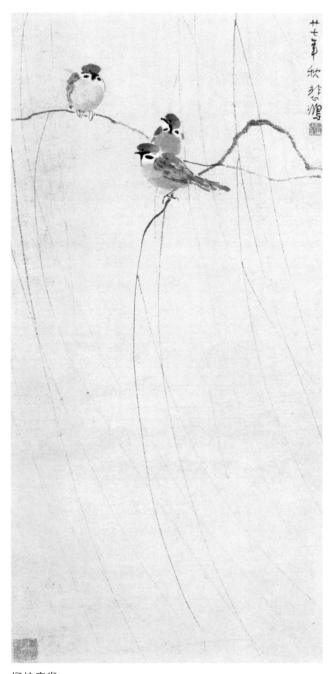

柳枝麻雀

本幅画简洁明快，柳树凋零无叶，其向上伸展的枝杈，构筑出纵向取势的框架。三只活泼的麻雀或静或动，充实了画面，同时增添了几多生趣。

中国自然主义的绘画，从质和量来看，都可以占世界的第一把交椅。这把交椅差不多一直维持到19世纪，欧洲才产生了几位伟大的风景画家，能够把风雨晴晦、朝雾晚霞表现得非常完美。

中国的花鸟画，在世界艺术的园地里还是一株特别甜美的果树……中国产生了许多伟大的花鸟画家，如宋徽宗、徐熙、黄筌、黄居寀、崔白、赵昌、滕昌佑等，作品均美丽无匹，直到现在全世界还没有他们的敌手。

《中国艺术的贡献及其趋向》，1944年2月1日桂林《当代文艺》

有人喜言中国艺术重神韵，西欧艺术重形象；不知形象与神韵，均为技法；神者，乃形象之精华；韵者，乃形象之变态。能精于形象，自不难求得神韵。希腊两千五百年前之巴尔堆农女神庙上浮雕韵律，何等高妙！故说西洋美术无韵，乃不通之论。

《当前中国之艺术问题》，1947年11月28日天津《益世报》

中国画在美术上，有价值乎？曰有！有故足存在。与西方画同其价值乎？曰以物质之故略逊，然其趣异不必较。凡趣何存？存在历史。西方画乃西方之文明物，中国画乃东方之文明物。所可较者，惟艺与术。然艺术复须借他种物质凭寄。西方之物质可尽术尽艺，中国之物质不能尽术尽艺，以此之故略逊。

《中国画改良之方法》，1918年5月23、25日《北京大学日刊》

吾国美术发展后，变为多元体；如山水、人物、花鸟、草虫，各树一帜（上古并不如此），有全不连属者。故

为万物平等观，不同西洋以人为主体。彼之所长，我远不及，而我之所长，彼亦不逮。因为我国人之思想，多受道家支配，道家尚自然，绘画之发展，一面以环境出产如许多之繁花奇禽，博采异章……故自然物之丰富，又以根深蒂固之道家思想，吾民族之造型艺术天才，便向自然主义发展。

《美术漫谈——部分中国花鸟画》，1950年12月1日北京《新建设》第3卷第3期

鹅闹

此画作利用灰色皮纸作为底色，鹅身略加白粉，大笔浓墨勾染环境，使黑、白、灰关系极其鲜明，徐悲鸿将西画的作画方法巧妙地运用到中国水墨画中，饶有新意。

渔父

　　此图刻画了老渔父和孩童的形象，表情细腻生动，反映了捕鱼后的喜悦。这是徐悲鸿首次把在法国学到的人体结构与解剖知识应用于国画中，开一代风气。

漫谈中国现代画坛①

　　检讨吾人目前艺术之现状，真是惨不可言，无颜见人（这是实话，因画中无人物也）！并无颜见祖先！画面上所见，无非董其昌、王石谷一类浅见寡闻从未见过崇山峻岭而闭门画了一辈子（董王皆年过八十）的人造自来山水！历史之丰富，造化之浩博，举无所见，充耳不闻，至多不过画个烂叫化子，以为罗汉；靓装美人，指名观音而已。绝无两人以上之构图，可以示人而无愧色者。思想之没落，至于如此！中国三百年来之艺术家，除任伯年、吴友如外，大抵都是苏空头，再不自觉，只有死亡！

　　伯年之翎毛花卉，乃三百年来第一人，其下笔之精确而流利，显见其胸中极有把持也。伯年初随其叔渭长皁长习双钩写生，故能详悉花鸟之形，及其艺成熟，写去觉其游行自在。须知彼苟无前兹一番功力，不能致此。

　　吾国近人中最擅色彩者，当以任伯年为第一，其雅丽丰繁，莫或之先。

　　计吾所知伯年杰作，首推吴仲熊藏之五尺四幅《八仙》中之韩湘、曹

―――――――――――――――――――
①［编者注］徐悲鸿善识人，曾赏拔了傅抱石、齐白石等诸多大家。本文文字均从悲鸿先生评述近现代名家的文章中挑选整理而出，配图释之。

徐悲鸿 绘画述稿（新版）

国舅幅，图作韩湘拍板、国舅踞唱，实是仙笔，有同之初藏之《何仙姑》。吴藏尚有八尺工写《麻姑》，吾昔藏九老，皆难得之精品……又一素描册，经吴昌硕题，尊为"画圣"……有正书局亦印出与吴秋农合册，中之八哥，可与之初藏之飞燕、鹦鹉、紫藤等幅相比。此等珠圆玉润之作，画家毕生能得一幅，已可不朽，矧其产量丰美，妙丽至于此哉！此则元四家、明之文沈唐所望尘莫及也！吾故定之为仇十洲以后中国画家第一人，殆非过言也。

伯年为一代明星而非学究，是抒情诗人而未为史诗，此则为生活职业所限。方之古天才，近于太白而不近杜甫。

徐熙、黄筌没有他（任伯年）那样的神韵生动；八大、青藤没有他那样的形象逼真。他算是画史上艺术表现技法形神兼备、雅俗共赏的杰出画家。很可惜，在当时他是被抑的。

凌霄　任伯年　清

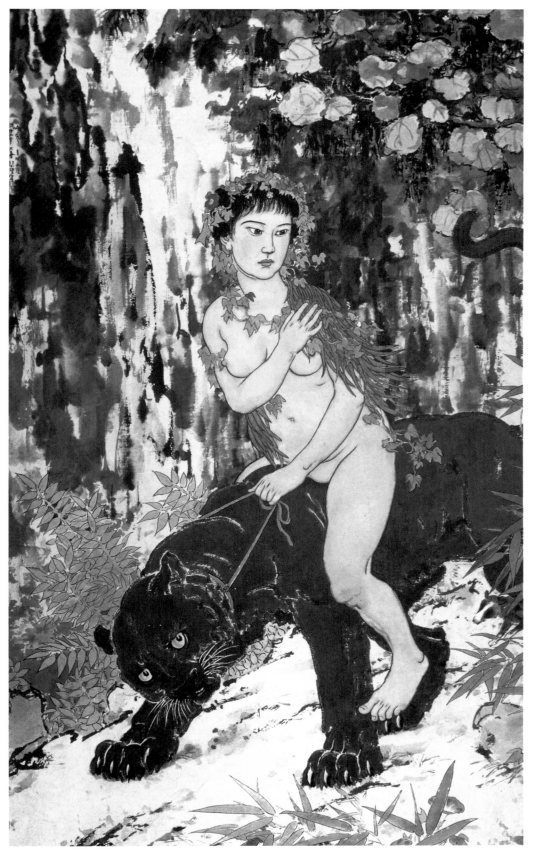

屈原九歌·山鬼

　　这幅画把运动中的裸体第一次引入到国画中，全图线条灵活
多变，明暗丰富，也表示出对当时抗日将士的思念之情。

民国七年，梁启超、傅增湘等创办国立美术学校，以广东郑锦为之长；郑曾留学于日本，闻其书法一生未变。第一个国立美术学校之建立，即未树有良好风范。先民国二年，蔡元培掌北京大学；民国六年，在北大内创立画法研究会。吾是年入都，亦蒙约为导师，同事者为陈师曾、贺履之、汤定之、李毅士。

时活跃于北京艺坛者尚有金拱北；金善临摹古画，设湖社，弟子亦多。其妹金陶陶女士，善画金鱼；金任职银行界，又能英语，外人多与之游。时能作花鸟者尚有陈半丁、王梦白二人，旋亦任教美校。时齐白石已居京师，尚无赫赫之名。

作山水者有萧瘞泉、萧谦中、姚茫父。二萧称内行，茫父样样都来，但未必工。其时师曾名藉甚，实则师曾擅刻印而已，法吴仓（昌）硕，故颜其居曰"杂仓室"。画与书略有才气，诗乃世家，以能集诸

艺于一身，故为时所重。又有凌直支、周养庵，后者写梅花最为吾友郑振铎所称道。

溥心畬、溥雪斋写山水颇有工力，惜皆少出游。溥心畬不擅题画，恒写字于画之中心，两人皆善行草书。

吾于民国十七年秋间为李石曾约掌北京艺校，月余，将艺校改为艺术学院，曾三访齐白石，请教授于中国画系。时白石年六十八，其艺最精卓之时也。

周养庵主办艺林月刊，与金拱北之子金潜庵，皆勾结日本人，相攻讦无已。

作宋徽宗式之花卉者有于非闇，花鸟后起之秀为田世光，山水后起之秀曰启功。

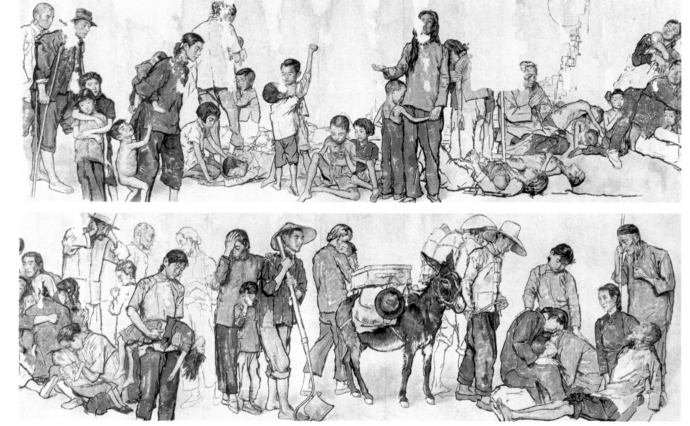

流民图　蒋兆和

保山產菜蔬甘美甚
惜乎價与此均萬金坿
不弘乎不使窮叛老于
是邦也
静山先生一笑 悲鴻
壬午春日

白菜萝卜

在沦陷之前，蒋兆和已以新中国画在故都成名，沦陷期间，蒋曾写大幅《流民图》出陈于太庙，未一日，即受日本人干涉。

蒋南中以广州为最富庶，故多应运而生之杰。中国洋画家之老前辈，当首推李铁夫，今年七十余，其早年所写像，实是雄奇。惜乎二十年来，以吃茶耗其时日，无所表见。新兴之折中派，以高剑父、奇峰兄弟及陈树人先生为首，世称岭南三杰，所作以花鸟居多。此风自明林良以来已然，今益光大，俊杰辈起，克昌厥派。而潮州尤多才艺之士，其前途未可量也。

太平天国之后，上海辟作洋场。艺术家为糊口计，糜集其地。著名画家如任渭长、阜长兄弟，与渭长之子立凡，尤以中国近世最大画家任伯年生活工作于此，为足纪。诸人除立凡以外，皆宗老莲。尚有吴友如为世界古今最大插图者之一，亦中国美术史上伟人之一。若吴昌硕、王一亭亦皆曾受伯年熏陶者也。

吾友李曼峰先生，英年大志，才会纵横，自不恋恋于陈腐之馆阁形式，其观察忠诚而作风雄肆，其取材新颖而抉择有雅趣，所写人物风景多生气蓬勃，充满乐观情绪。盖久居炎方，能体会融融之日光，故其画之容颜，辉煌而沉着，所写动物亦有同等精妙。汇揽众美，古人之所难能，李君以英年致之，毅然以造化为师，不惑于旁门左道，不佞故寄具希望于无穷者也。

顾无论艺事之如何演变，中国绘画上花鸟之造诣自宋至今九百年，尚未见何邦

竹石墨鹰 潘天寿

足与颉颃者，其杰出之大师若徐熙、黄筌、黄居寀、易元吉、滕昌佑、宋徽宗、赵昌、崔白之伦，其思致高逸与其博采被章真足沾溉百代。东人日变日窍，取其品之尤傅移模写而称雄于其土者多不胜数，又且转道至欧洲而影响其艺事，如瑞典今日名家李耶福尔斯（Lijefors）其著者也。杨君善深粤人，最工写花鸟，湖粤自明林良以降，工花鸟者不乏人，民国纪元前前辈有若居巢、居廉两先生，其道至今尤昌，足以副吾国缔造之隆而鸣其盛者，此去不远，杨君其勉之矣。

汪亚尘擅长写鱼，写金鱼尤前无古人，其游泳动荡俯仰宛转之态，曲尽变化之妙，而其前后布置之疏密得宜，五色缤纷间合之巧，益以显明隐约之水藻，全体亲切曼妙之和，使人对之，机心忘尽。

阿寿（即潘天寿）久居湖（指杭州西湖）上，自称懒寿。惟其懒，乃与人无争，得自全其品；亦惟其懒，其锋利之笔，与五年前不甚殊。写山水，多奇趣。

大千潇洒，富于才思，未尝见其怒骂，但嬉笔已成文章。山水能尽南北之变（非仅指宗派，乃指造化本身），写莲花尤有会心，倘能舍弃浅绛，便益见本家面目。近作花鸟，多系写生，神韵秀丽，欲与宋人争席。夫能山水、人物、花鸟，俱卓然自立，虽欲不号之曰大家，其可得乎。

大千以天纵之才，遍览中土名山大川，其风雨晦冥，或晴开佚荡，此中樵夫隐士，长松古桧，竹篱茅舍，或崇楼杰阁，皆与大千以微解，入大千之胸。大千往还，多美人名士，居前广蓄瑶草琪花，远方禽兽。盖以三代两汉魏晋隋唐两宋元明之奇，大千浸淫其中，放浪形骸，纵情挥霍。其所挥霍，不尽世俗之所谓金钱面已，虽其天才与其健康，亦挥霍之。生于二百年后，而友八大、石涛、金农、华嵒，心与之契，不止发冬心之发，而髯新罗之髯。其登罗浮，早流苦瓜之汗；人莲塘，忍刻朱耷之心。其言谈嬉笑，手挥目送者，皆熔铸古今；荒唐与现实，仙佛与妖魔，尽晶莹洗练，光芒而无泥滓。徒知大千善摹古人者，皆浅之乎测大千者也。

万山红遍　李可染

徐州李先生可染，尤于绘画上独标新韵，徐天池之放浪纵横于木石群卉间者，李君悉置诸人物之上，奇趣洋滋，不可一世，笔歌墨舞，遂罕先例。假以时日，其成就诚未可限量。世之向慕瘿瓢者，于此应感饱啖荔枝之乐也。夫其兴之所至，不加修饰，或披发佯狂，或沉醉卧倒，皆狂狷之真，为圣人所取。

叶浅予先生素以漫画著名，驰誉中外，近五年来，方从事国画，巡礼敦煌，漫游西南西北，撷取民间生活服饰性格及景物……

漫画家之观点在捕捉物象之特著性格，从而夸张之，其目的在予人以更深之刺激，此杜米埃（Daumier）之所以伟大也，浅予在漫画上的成功当然握有此种能力；而此种能力，实为造型艺术之原子能！……

浅予之界画一如其速写人物，同样熟练，故彼于曲直两形体，均无困难，择善择要，捕捉撷取，毫不避忌，此在国画上如此高手，五百年来，仅有仇十洲、吴友如两人而已，故浅予在艺术上之成就，诚非同小可也。

作风之爽利，亦为表现动人之重要功能，浅予笔法轻快，动中肯綮，此乃积千万幅精密观察忠诚摹写之结果！率尔操觚者决不能望其项背，此又凡知浅予之忠勤于艺者，不可忽视之观点也……

油绘之人中国，不佞曾与其劳，而其争盟艺坛，蔚为大观，尤在近七八年以来。盖其间英才辈出，在留学国，

牧童和牛

　　徐悲鸿是画动物的高手，画过的动物有三四十种之多。在同时代的画家中，能像徐悲鸿这样在人物花鸟山水外，还能这样精通动物画的高手是绝无仅有的。

　　目击艺事之衰微，在祖国，则复兴之期待迫切，于是素有抱负，而生怀异秉之士，莫不挺身而起，共襄大业。常书鸿先生亦其中之一，而艺坛之雄也。常先生留学巴黎近十年，师新古典主义大师罗郎史先生。归国之前，曾集合所作，展览于巴黎。吾友干米叶·莫葛蕾先生曾为文张之。莫葛蕾先生，乃今日世界最大文艺批评家，不轻易以一字许人者也。法京国立外国美术馆用是购藏陈列常先生作品，此为国人在国外文化界所得之异数也。

　　黄君养辉，从吾游近二十年，其为人性格笃实，故初工写像，又不厌规矩准绳，故不避一切建筑物横直之线，此乃为一味抒情者所难。抗战初期，黄君服务于建设广西，复兴中国之桂林。为写广西建设之大图多幅，大为工程界所赏。旋被聘至黔桂铁路，乃畅写黔桂路艰险工程数百幅，皆以美术眼光出之，开中国绘画新境界。充实之谓美，是疗浮滑寒俭无上剂也。近年受聘在国立北平艺专教授，及中国美术学院

研究，间为塘沽新港工程作画，又百十幅，推进之功弥大。黄君斟酌物象明暗，期光之适合，乃益实物以缥缈空灵，以达成艺术致用目的，所谓艺之精者几乎道，非耶？

　　夫穷奇履险，以探寻造物之至美，乃三百年来作画之士大夫所绝不能者也。惟借（《芥子园画谱》）一册，或家藏世守古人遗迹山水一二，终身模仿，浪然得名，著于今世者，盖不可以数计。真艺没落，吾道式微，乃欲求其人而振之，士大夫无得，而得巾帼英雄潘玉良夫人。

　　潘玉良夫人游踪所至，在西方远穷欧洲大陆，在中国则泰岱华岳，黄山九华，皆吾古人创制山水，建其基于不朽之文化者也。潘夫人皆多量撷取其妙象以归。其少作也，则精到之人物。平日所写，有城市之生活，与雅逸之静物。于质于量，均足远企古人，媲美西彦。

中国艺术之复兴②

艺分两大派,曰写意,曰写实。世界固无绝对写实之艺人,而写意者亦不能表其寄托于人所未见之景物上,故写实之至人如罗丹,其所造人如有魂。善写意者如夏凡,其一切形态俱含神理……以写实为方法,其智能日启,艺日新,愿日宏,志日大,沛然浩然,倾其寥廓之胸襟,立峻极之至德。其像其色,高贵华妙,乃为人意想中之美。其近于物者,谓之写实,人于情者,谓之写意,惟艺之至者方能写意,未易言也。

大家都说我是写实主义者,不错,至少我承认,我于艺术,决不标新立异以自欺欺人。从事绘画的人,应该从造化和人的活动上仔细观摩。这当然包括一切宇宙间事物神态的变化来说。多画,不要放松,然后会有真正的艺术发现。吾标榜写实主义,浅学者多感其难。顾不入虎穴,焉得虎子。徒为优孟衣冠日从事于八股滥调者,终不免自然淘汰耳。

我把素描写生直接师法造化者,比作电灯;取法乎古人之上者,为洋蜡,所谓仅得其中;今乃有规摹董其昌四王作品,自鸣得意者,这岂非洋蜡都不如的光明么?自然在停电的时候,豆油灯亦是好的!

一般人以漫画为幽默风趣见称,也有人以漫画专事讽刺他人为常,我不以为然,如能将内容充实,如能写一幅教导得益的作品,岂不更有意义?漫画主要是内容,画的技巧在其次,如果有内容而又画得好,那是更好……

② [编者注] 本文辑自《中国艺术的贡献及其趋向》《西洋美术对中国美术之影响》等多篇讲演及采访文章。

立马

漫画要点，尤在掌握问题核心，而用极简单之方式说出，使之极度明朗。纵是含有极深刻意义作品，但必出以简单明朗之笔调，故必须扼要，吸取精华，而弃遗糟粕，此尤为一切高级艺术成就之必具条件，九方皋相马，伯乐咨嗟叹息赞美其"视其所视，不视其所不视，见其所见，而遗其所不见者"此也；见其所见须具有极大智慧，遗其所不见尤必具有极大功力，方肯扬弃那些细枝末节淆惑观感而不必要的东西，皆可得同样成就，惟其范围广狭则各人不相同耳。

　　世间往往有七尺之老童，执笔为画，师法两尺五寸小孩者，以为师其天真，此实大谬。人之可能守其初者，无伪而已……盖劣艺不外乎观察不精，背乎自然，其影响之及乎道德教育，能使人不爱真理，苟且欺诈。向使一般资能较低之青年，习图案美术，执一完善之艺，以求生活，必不致涵迹教育界，以自误误人也。

　　图案美术，本为吾国文化上光荣之一。惟革命以来，吾人之生活方式，迄不得一当。礼乐既坏，器用大魔。抗战之后，吾人将知此后如何生活。经济问题，必得将安定。则此类装饰生活之具，势须创制或改进，无可疑者。吾国之漆器，光明不远，因有沈福文君工作。吾国之陶瓷，吾国之织物，必将再现先人光烈。因吾国今日固不乏卓绝之专家从事于此也。

　　版画不能视为西洋美术，因吾国椎拓之术最早，而五彩印刷亦最早也。但吾国当代之版画家，吾又不能谓其未受西洋画影响。如李桦极近意大利之普利玛提思，而古元尤有法国巴比松中田家之调。惟欧洲古今，版画家类均是大画家，如曼坦那、丢勒、伦勃朗，近代如门采儿、左恩、贝纳尔、勃郎群，皆旷世之大画家，故吾愿从事版画诸公造意时，先从西画着想，则诸公之贡献，当更伟大也。

诸老图
　　这是徐悲鸿的早年作品，画面为直幅，人物由不同色调的颜色及水墨表现出明暗对比。

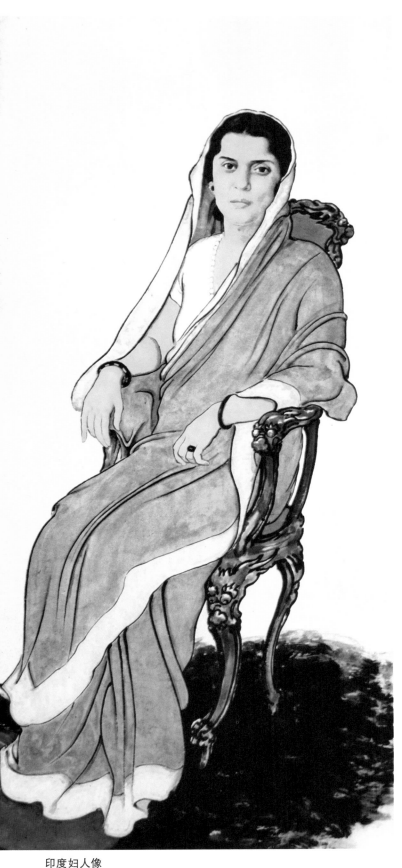

印度妇人像
　　此图所作印度妇人，体现出其娴静庄重之美，是徐悲鸿在国画中成功融入素描技法的精品之作。

　　儿童画之可贵，以其纯乎天趣。至真无饰，至诚无伪，此纯真之葆，乃上帝赋予人人平等之宝物，其赋予之期间，与人智能之启发进化，成正比例。

　　为学之道，先求知识。知识既丰，思想乃启。否则思想将无所着落，而发为言论，必致语于不伦。

　　大抵一切艺术品之产生，皆基于热情。考据自不可忽，但止于相当深度。故有文艺复兴威尼斯名画家范乐耐是者，全以当时（16世纪）衣冠铠甲，写历史画。如亚历山大王人大卢氏波斯王宫等，且成名画。此则以不耐考据，因帝王行动，宫殿景色，既考必须全套，便只有束手不画，其画中情感充实，主旨已达，千古读画者，亦谅其意。

　　近世考古之学既昌，各大邦都会博物院，日臻美备。一事一物，皆得实象依据，顾19世纪英国拉斐尔前派一群画家，几如黄山谷作诗，无一字无来源。其画之结果，乃貌合而神离，全不是那回事。

　　此非谓重考据，便定不获佳画，惟徒具优孟衣冠，必非作家目的，可断言也……

　　且严格之考据，艺术家皆束手。盖缁衣之宜兮，缁色何从来，矿质乎，抑植物质乎，距郑较远之吴越有之否？此皆挂一漏万之困难也。

　　治艺之大德莫如诚，其大敌莫若巧。故欲振艺，莫若惩巧；惩巧，必赖积学。不然，巧徒遇浅学之师，不旋踵逾之矣。将恣横不可制。

　　弟惟希望我亲爱之艺人，细心体会造物，精密观察之，不必先有一什么主义，横亘胸中，使为目障……弟对美术之主张，为尊德性、崇

徐悲鸿 绘画述稿（新版）

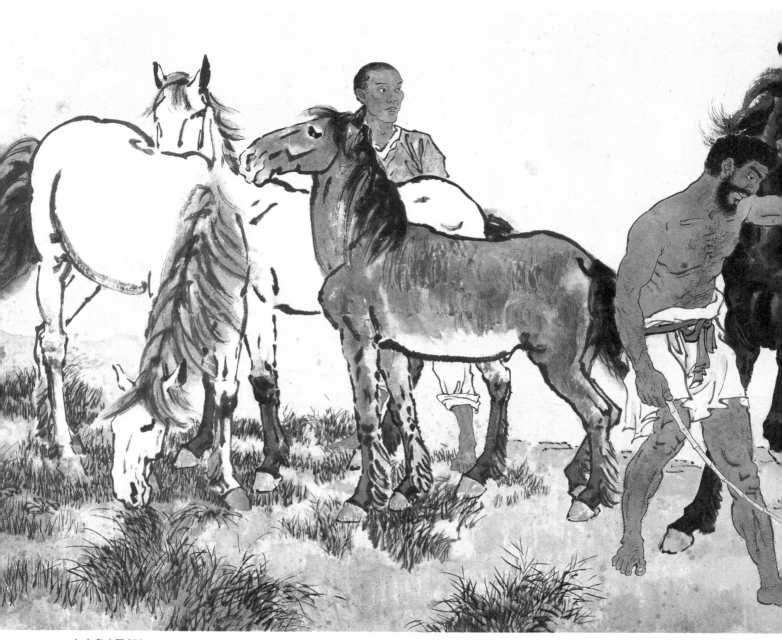

九方皋（局部）

　　此画取材于《列子》，抒发了渴望发掘人才的强烈愿望，刻画极为生动细致。

文学、致广大、尽精微、极高明、道中庸。

巧之所以不佳者，因巧之所得，每将就现成，即自安其境，不复精求。故巧者之诣，止于舒适平易，无惊心动魄之观。孔子曰："巧言令色，鲜矣仁。"

技为艺术之高级成就，艺术借技表见其意境，故徒有佳题，不足增高艺术身价，反之有精美技术之品，可不计其题之雅俗，而自然能感动古今人类兴趣！并仇恨都忘！此瓦缶之断烂者尚称奇珍，而金玉反贬其原值降为没趣也。故治艺者，必求获得技能之精，锻炼其观察手法，而求合乎其心之所求，达到得心应手。此吾同人"卑之无甚高论"所共勉之第一义也。

不论做学问还是办事业，都要在"韧"字上下功夫，即使再聪明而没有毅力，照样什么事业都难有成就的。

绘画是小技，但可以显至美、造大奇，非锲而不舍、勤奋苦学，不易成功。还需要有一种准备，即使你学有成绩，在当今的社会里，未免有饿肚子的忧虑。所以还要有殉道者式的精神，必要时，要把全部生命扑上去。

夫创造亦杂言，今之言创造者，率皆为人所鄙而不为而已。如日本人嗣治，其名未尝亚于马蒂斯、贝纳尔辈，在巴黎极时髦。（弟誓无国家嫉妒观念）彼唯一例用黑线白布。一望而知为嗣治作，便像创格。试问宇宙之伟观，如落日，如朝霞，仅借黑线，何以

女人体习作　油画

传之？如有人从此，凡写山必以红色，凡作树皆白描，与人立异而已。焉得尊之为创造！夫创造，必不能期之漫无高深研究之妄人大胆者，即名创造人，讵非语病？

实则弟革命精神，未尝后人。如弟以研究故，临古人杰作，亦一二十种，但一旦既"兴"欲自为，都事事求诸己。弟之国画虽不佳，却无一模仿古人。（尽管推重徐熙、陈章侯、任伯年）我却从未厚颜说是创造。

中国绘画，虽是自然主义，但花鸟画，保有写实精神为多，故凡北宋之花鸟，几乎一半是好的作品，但北宋人之山水，只有写实功力好的文人，方能产出少量好的作品（如巨然可能写出杰作，但现实无一幅杰作。范中立《溪山行旅》我虽举之为今日中国山水画中第一，但其他作品，佳者不多）！因为有写实功夫，方作得到空而能灵，否则便成空虚，所以只要保持写实精神，可不必问时代！

所谓国画，并不是叫你去摹古，我主张保留旧形式，必须渗入新精神，用新形式表现，也须显出旧精神。国画的六法，等等，当然要保存，可是应用新的精神去发扬光大。我最恨临摹八股式的山水，可是一班学国画的人，老是死劲地抓住八股式山水，没头没脑地临摹，把造化之美、宇宙万物，一股脑儿地丢在九霄云外……肯定一点来说，画面上的美感和灵感，当然要由作者深刻地观察，落之于笔才会产生，一幅作品，至少能反映一些时代的精神，要是光像写八股文般摹古，充其量亦不过在牛角尖里兜圈儿，就是有些相仿，也不过是棺木里抬出来的僵尸，一具没有精神的躯壳。

古人的作品，自有当时精神寄托在上面，那么，试问你临几幅腊梅，东篱策杖的古意，旧形式的精髓既不可得，新精神更无从说起。其实学艺术绝不是取巧抄袭所能成功，国画所以一代不如一代，完全坏在那班盲目制造假古董家手里，诚然是万分痛心的事。

日暮倚修竹

徐悲鸿 绘画述稿（新版）

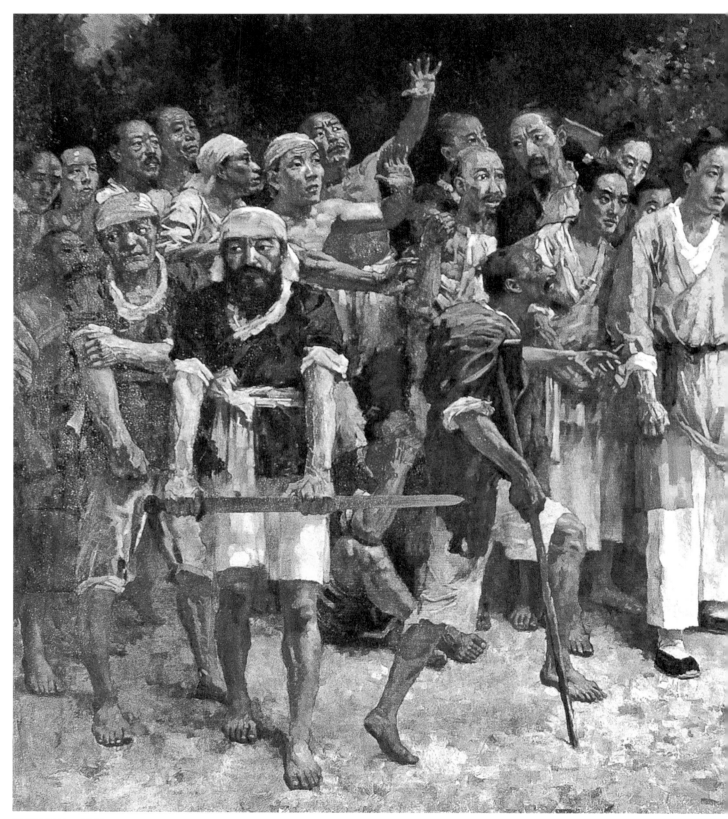

田横五百士　油画

　　这幅画取材于《史记》，刻画了田横与五百壮士诀别的场景，气氛悲壮，人物神态各异，刻画精到细腻。造型以写实为主，也有中国画的技法表现。特别是在众壮士中，有个黄衣人，是徐悲鸿根据自己的形象刻画，富有别样的意味，反映了他不畏强暴的精神。全画创作历时两年多，具有开创性的意义。

阅古人作物，一见即奇异，或叹所见不如所闻，此为第一天性。若待人述或己默想其历史之妙点，然后相喻，此为第二天性。凡学者宜先以古人与今人一较，再与自己一较，今人无可及，自度以终不可及，再细审彼作品中有独到，使人不可及之处，如此一衡，彼之价值与己之价值均出。今人之所以不及古人者，以其己身本来未设想，或预备一位置也。吾人幸毋蹈此自弃之恶性，则或有进化之机乎。

今之作者，辄好言改弦更张。夫改弦更张，宜先熟审其琴，知所谓更张者，不妄动否，是治艺之必须研究先哲作品，可无疑也……故吾今日对于国人之治艺，尤主张研究中国艺术上古典主义，亦熟习其径，而冀更节吾径面已。

艺术的生命在于创新。要创新，就要敢于冲破旧的东西，勇于到人民中间去观察、生活。我的体会是要求得艺术上的成功，三分才能七分毅力。

人类于思想，虽无所不至，然亦各有其性之所近。故爱写山水者，作物多山水；爱人物花鸟者，即多人物花鸟；性高古者，则慕雄关峻岭长河大海；性淡逸者，则写幽岩曲径平树远山；性怪僻者，则好作鬼神奇鸟异兽丑石嫩丐。既习写则必有独到。故吾性之何近

溪山行旅图　范宽　北宋

梅竹

田横五百士素描稿

徐悲鸿 绘画述稿（新版）

者，辄近于何作之古人，多观摩其作物以资考助，固为进化不易之步骤。若妄自暴弃，甘屈陈人之下，名曰某派，则可耻孰甚！且物质未臻乎极善之时，其制作终未得谓底于大成，可永守之而不变。初制作之见难于物质者，物质进步制作亦进步焉！思想亦然：巧思之人，必不能为简单之思想所系动，知古人简约，必有囿于见闻者。今世文明大昌，反掩明塞聪而退从古人之后何哉？撷古人之长可也！一守古人之旧，且拘门户派别焉不可也！

天才不世出，人之欲成艺术家者，则有数种条件：（1）须具极精锐之眼光灵妙之手腕，（2）有条理之思想，（3）有不寻常之性情与勤……

吾非谓艺术家固当居于茫昧，胸无点墨，而退出文人以外也。相反地，艺术家应更求广博之知识，以美备其本业，高尚其志趣与澄清其品格。惟不甚需咬文嚼字之低能而已。

艺术乃最无束缚，极度自由之世界。故襟怀广博，感情敏锐之士，以几年苦工，把握造物之色象，以后即可骋其才思所至，尽情发挥，毫无顾忌（只不背反公德）。不足则益以游踪，扩大见闻范围，或研讨学术，开辟思想，此古人读万卷书，行万里路之意也。

艺术家之天职，至少须忠实述其观察所得，否则罪同撒谎。艺术应当走写实主义的路，写自己所不知道的东西既是骗人又是骗自己。前人的佳作和传统的遗产，固然应该加以尊敬，加以研究和吸收，但不能一味因袭模仿。

一个艺术工作者，在其生存之环境中体验人生，或会心造化，能真实表现出他观察所得于其作品上，无论其手法或作风之灵巧与笨拙，只要是真实的，都会得到观者心灵上的共鸣。

徐夫人像

做一个画家很不容易，要注重自己的人品，也要注重自己的画品，画品是人品的反映。我希望此后从事艺术工作的人，第一要立大志，要成为世界上第一等人，作出世界上第一等作品。他的不朽的程度，是与中国的孔子、司马迁、陶渊明、李白、杜甫，外国的柏拉图、亚里士多德、但丁、莎士比亚、牛顿这一类人等量齐观的。千万勿甘心于一种低能地模仿一家，近似便怡然自足，若是如此，可算没有出息，若真如此的话，吾人热烈期待文艺复兴便无希望，恐怕我们已往的敌人，倒完成他们的文艺复兴了。这是多么需要警惕的事呀！

下编

「 教学漫谈 」

美术教育和美术普及

　　吾古人最重美术教育，如乐是也，孔子而后亡之矣。两汉而还，文人皆善书，书源出于描，美术也。其巨人，如张芝、皇象、蔡邕、钟繇、卫夫人、羲之、献之、羊欣、庾征西等，人太多不具论。于绘事，吾国从古文人多重之，如谢灵运、老杜、东坡，或自能挥写，或精通画理，流风余韵，今日不替。如居京师者，家家罗致书画、金石碑版、古董、玩具、饰物些许，以示不俗。惟留学生为上帝赋予中国之救世者，不可讲文艺，其流风余韵，亦既广被远播，致使今日少年学子，脑海中无"艺"之一字。艺事固不足以御英国，攻日本，但艺事于华人，总较华人造枪炮、组公司、抚民使外等学识，更有根底，其弊亦不足遂令国亡。今国人已不知顾恺之、张僧繇、陆探微等为何人，在外者亦罔识多奈惟罗、勃拉孟脱、伦勃朗、里贝拉等为何人。顾声声侈谈古今中外文化，直是梦呓。如是尚号有教育之国家，奈何不致中国艺人艺术之颓败，或骛巧，或从俗，或偷尚欲炫奇，且多方以文其丑，或迎合社会心理，甘居恶薄。近又有投机事业之外国理想派等出现，咄咄怪事。要之艺事之昌明，必赖有激赏之民众，君等若摈弃鄙薄艺术，不闻不问，艺人狂肆，必益无忌惮，是艺术固善性变恶性已。

《古今中外艺术论——在大同大学讲演辞》，
1926 年 4 月 23 日上海《时报》

左图：

孔子讲学（局部）

此画取材《论语》，孔子端坐正中，学生们坐两旁。整幅画造型准确严谨，线条灵活多变，设色淡雅，是中西技法融于一体的典范。

右图：

屈原九歌·国殇（局部）

此画取材于屈原《九歌》中的《国殇》，为纪念抗日的忠勇将士。全作运用了传统线描勾勒，生动丰富地表现出画作主题。

一个画家，他画得再好，成就再大，只不过是他一个人的成就，如果把美术教育事业发展起来，能培养出一大批画家，那就是国家的成就。做一个教员要有广阔的胸怀，如果在他教的学生中，没有教出能超出自己水平的学生，说明这个教员是无能的。做老师的也不要怕学生超过自己的水平，青出于蓝而胜于蓝，这是必然的。每个画家都有自己的特点，要看到他们不同的苗头，让他们尽量发挥自己的特长，因势利导，使学生能在自己的基础上，走出自己的道路来。

<div align="right">

王震辑徐悲鸿《画论、题记选录》

</div>

艺术家树立新风，被诸久远。而学校之设立，亦为传播艺事之工具。其开风气者，如南京之高等师范，所设之艺术科。今日中央大学艺术系之先代也。至天主教之入中国，上海徐家汇，亦其根据地之一。中西文化之沟通，该处曾有极珍贵之贡献。土山湾亦有习画之所，盖中国西洋画之摇篮也。其中陶冶出之人物，如周湘，乃在上海最早设立美术学校之人。张聿光、徐咏青诸先生，俱有名于社会，张为上海美术学校校长，刘海粟继之。汪亚尘画金鱼极精，设新华艺术学校，亦上海艺术家集合之中心也。

<div align="right">

《新艺术运动之回顾与前瞻》，1943 年 3 月 15 日
重庆《时事新报》

</div>

故欲区别艺术品之良窳，有需乎审美教育，教育之目的原在提高人类之固有品性，即将铁变为钢，谷令成熟之意。如铁尽成败锈，谷成虚壳，则不但教育无功，而人事等于白费。

<div align="right">

《艺术周刊》献辞，1947 年 1 月 3 日
天津《益世报》

</div>

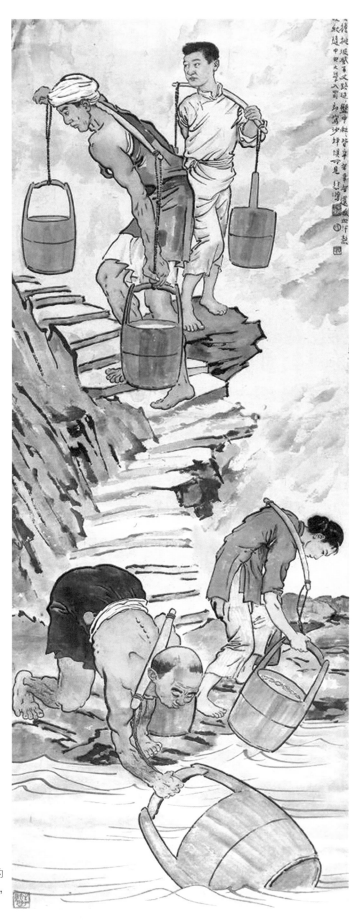

巴人汲水（局部）

此画取材于现实生活，采用长构图。长长的石阶表现出劳动人民的勤劳和艰辛，乡土味浓厚，意境清新。

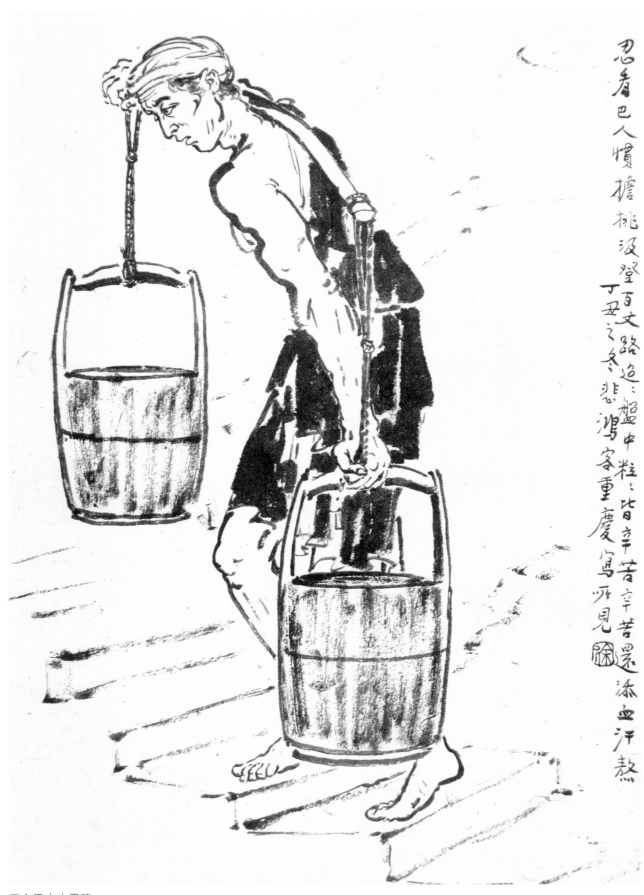

忍着巴人憤擔挑汲登百丈路迢迢盤中粒粒皆辛苦辛苦還添血汗熬丁丑之冬悲鴻客重慶寫所見

徐悲鴻 绘画述稿（新版）

巴人汲水水墨稿

81

述 学

鄙性以好写动物，人乃漫以华新罗为比。其尤加誉者，则举郎世宁。齐人只知管晏，固莫可如何，实吾托兴、致力、造诣、自况，绝不与彼两家同也。民国初年，吾始见真狮虎象豹等野兽于马戏团，今上海新世界故址，当日一广场也，厥伏威猛，超越人类，向之所欣，大为激动，渐好模拟。丁巳走京师，游万牲园，所豢无几，乃大失望。是时多见郎世宁之画，虽以南海之表彰，而私心不好之。旋旅欧洲，凡名都之动物园，靡不涉足流连。既居德京，以其囿之布置完善，饲狮虎时，且得入观。而其槛式作半圆形，俾人环睹，其动物奔腾坐卧之状，尤得伫视详览无遗。故手一册，日速写之，积稿殆千百纸，而以猛兽为特多。

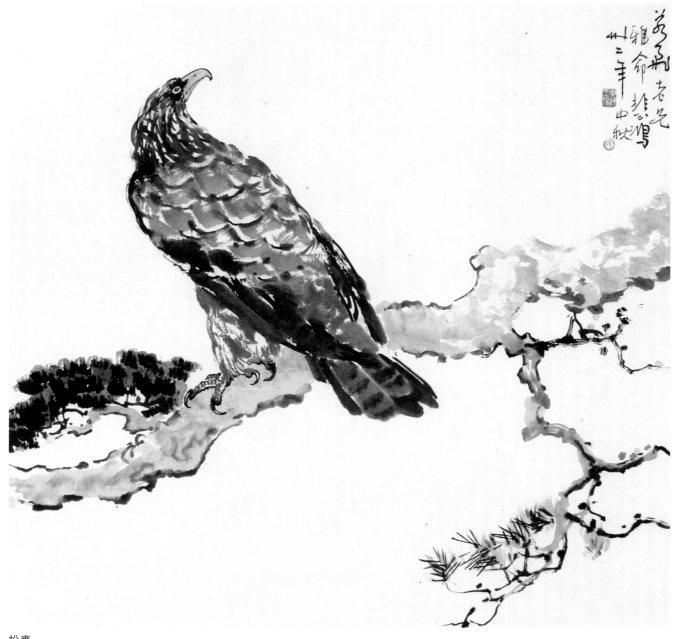

松鹰

　　徐悲鸿的禽鸟画以传统绘画语言为主，偶尔在一些部位如脖子等处融入明暗光影，以此来增强动物的体积感。

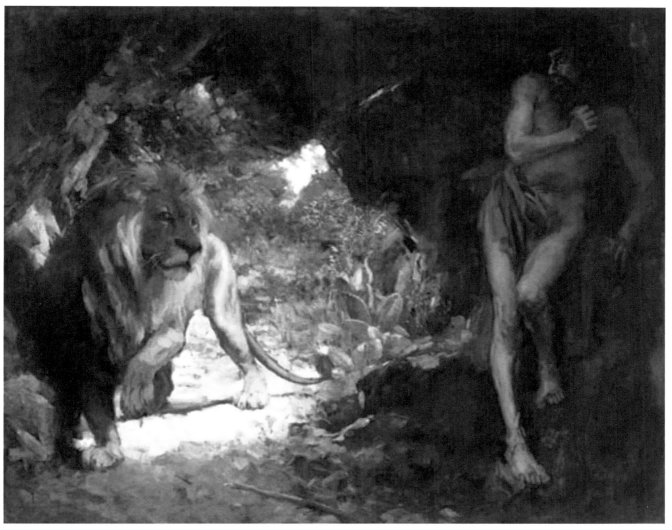

奴隶与狮　油画

后返法京，未易此嗜，但便利殊逊。吾以写《奴隶与狮》曾赴植物园三月，未尝得一满意称心之稿也。平生于动物作家，最尊法人白理（Barye），次则英人史皇（Swan），其外则并世之台吕埃莫（Deluezmoz）亦佳，皆写猛兽者也。写鞍马者，恒推法·麦索尼（Meissonier）为极诣，当代英国 Munning，亦有独到处。而翎毛作家瑞典李耶福尔斯（Lijefors）为东方代兴，竟无与抗手者，皆吾所爱慕赞叹，中心藏之者也。顾未尝欲师之，吾所师者，造物而已。所诣或于华、郎两家，尚有未逮，要不以人之作物为师，虽亚述、希腊古名作，及吾国六朝墓刻无名英雄，吾亦不之宗也。吾所法者，造物而已。碧云之松吾师也，栖霞之驴吾师也，田野牛马，篱外鸡犬，南京之驴，江北老妈子，亦皆吾所习师也。窃愿依附之而谋自立焉，庶几为阎吴曹王徐黄赵易所不弃耶？家鸡野鹜，兼收而并蓄之。又深恶夫中西合瓦者。

半解之夫，西贩藜藿，积非得饰，侈然狂喜，追踪逐臭，遂张明人，以其昏昏，诬蔑至道，相率为伪，奉野狐禅，为害之根，误伦夫，目幸不盲，天纵之罚，令其自视，丧心病狂，嗜食狗矢。司空表圣，谓真气远出妙造自然者，固非不佞之浅陋所可跻也。奉为圭臬，心向往之。

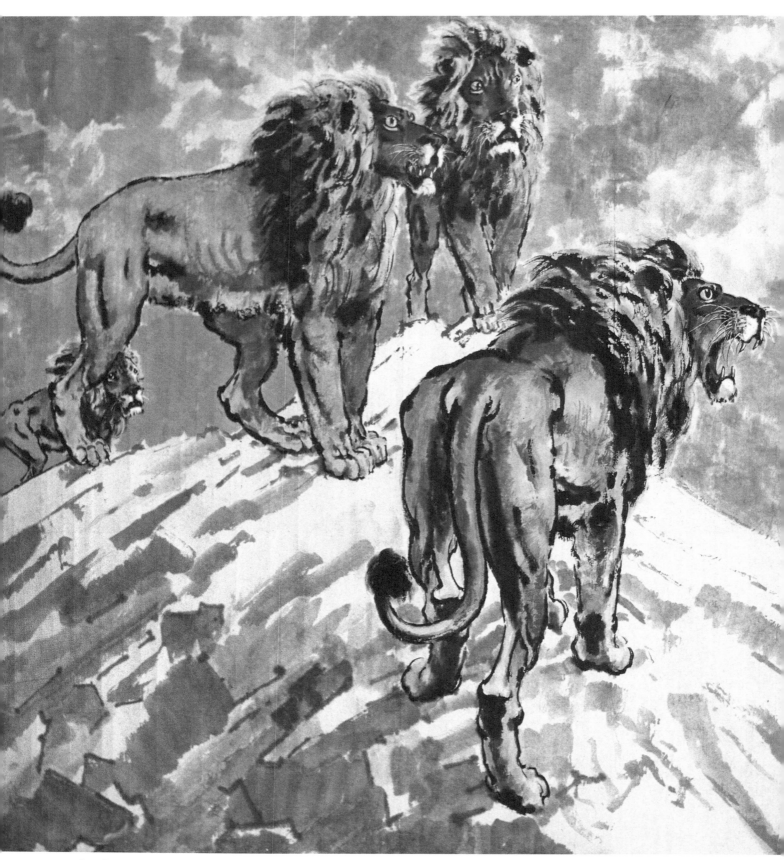

会师东京

　　此画作于抗战时期，用怒吼的群狮预示了包括中国在内的反法西斯同盟的胜利必将到来。画面上风起云涌，刻画狮群多湿笔，少干笔，背景则融入西方透视原则，整幅作品气势磅礴凝重。

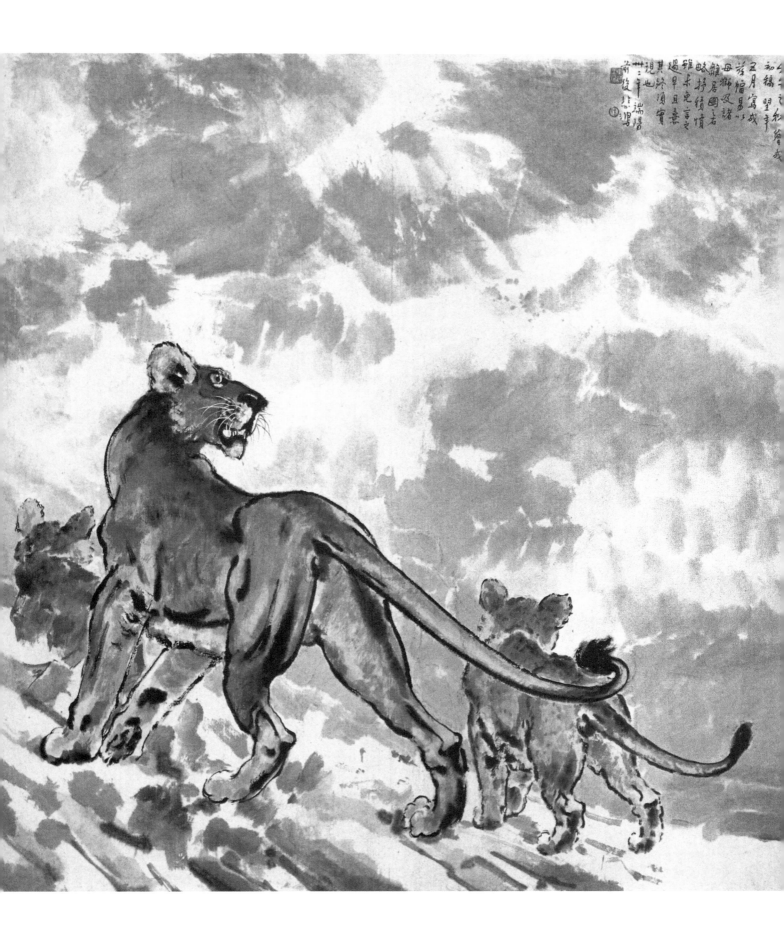

论画法

新七法

一、位置得宜（Mise en place），即不大不小，不高不下，不左不右，恰如其位。

二、比例正确（Proportion），即毋令头大身小，臂长足短。

三、黑白分明（Clair-obscur），即明暗也。位置既定，则须觅得对象中最白最黑之点，以为标准，详为比量，自得其真。但取简约，以求大和，不尚琐碎，失之微细。

四、动态天然（Movement），此节在初学时宁过毋不及，如面上仰，宁求其过分之仰；回顾，必尽其回顾之态。

五、轻重和谐（Balancede de la compostion），

此指已成幅之画而言。韵乃象之变态，气则指布置章法之得宜。若轻重不得宜，则上下不连贯，左右无照顾，轻重之作用，无非疏密黑白感应和谐面已。

六、性格毕现（Caractère）或方或圆，或正或斜，内性胥赖外象表现。所谓象，不外方、圆、三角、长方、椭圆、等等，若方者不方，圆者不圆（为色亦然，如红者不红，白者不白），便为失其性，而艺于是乎死。

七、传神阿堵（Expression）画法至传神而止，再上则非法之范围。所谓传神者，言喜怒哀惧爱厌勇怯等等情之宣达也。作者苟其艺与意同尽，亦可谓克臻上乘。传神之道，首主精确。故观察苟不入微，罔克体人情意，是以知空泛之论、浮滑之调为毫无价值也。

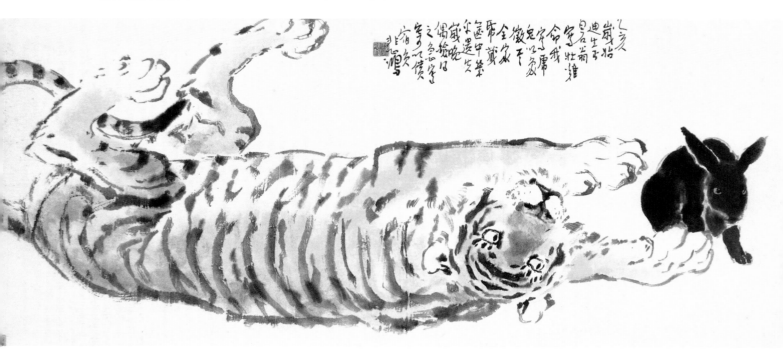

虎与兔

　　此作以虎在地上打滚，与兔相戏的天真之态使其失去凶残本性，变其常态，虎仰卧于画面中下部，而以两后爪占满左上角空间。虎夹于两腿之间的尾巴，使该处布白轻重得宜。兔周围则留有宽阔空间，尤以上部的大块空白衬出兔的弱小。由于左满右空，故将主要部分——虎的头部和黑兔置于右方,使画面平衡,画上题字亦在加强这一作用，全画表现出徐悲鸿非凡的想象力。

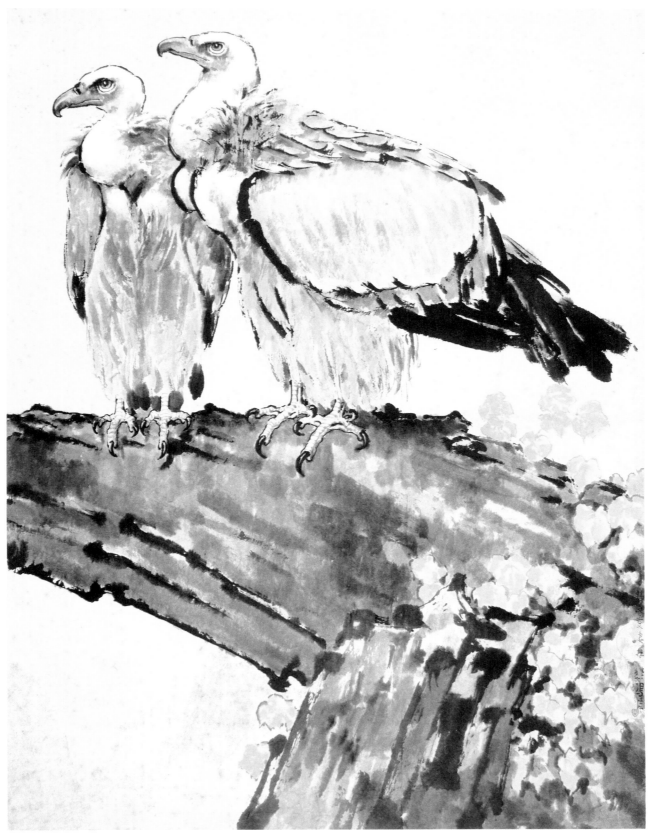

睥睨

　　本画作是从大量速写中选取最美的角度和动态后创作的。圆状的胸部肌肉、头部和嗉囊，圆柱形的腿部羽毛，以及被夸张为扁圆形的巨大翅膀，这些形状的组合烘托出画面艰卓、强烈的气氛。皴法不用在表现山石上，而用于刻画鸟羽和绒毛的质感，新颖独特。

鹫（一）

鹫（二）

灵鹫

牛

7 Janv. 1948
Rajmahal

牛　素描

双牛　素描

新加坡船夫　素描

劉華敞兄
辛巳冬至
悲鴻

欧人之专门习艺者，初摹略简之石膏人头，及静物器具花果等，次摹古雕刻，既准稿，则摹人。盖人体曲直线极微，隐显尤细，色至复，而形有则。习艺者于此致其目光之所及者，聚其腕力之足追随者，毕展发之。并研究美术解剖，以详悉人体外貌之如何组织成者。

摹人自为主，摹人外更须出写风景及建筑物。复治远景法，以究远近之准何定理。又治美术史，借证其恒时博物院中观览之古人杰作之时代方法变迁。治美学，以究人类目嗜之殊。治古物学，所以考证历史者。故艺人既知美术于社会、于人类、于历史、于幸福，种种之关系，其造作之品，有裨群体可知也。

你要把所有看到的东西，一丝不差地画出来。要把手和眼睛训练得很准确，要注意所画的东西，多看少画，看准了再下笔。手和眼要协调一致，手要能把眼看到的东西反映到画面上。有很多细微的东西，照相机是代替不了的。

持棍老人　素描

泰戈尔像　素描

　　此幅肖像将西洋古典主义素描的传统、印象主义的光影表现、中国画传统
技法结合一体，表现手法简练准确，精微有神。具有自己的个性，带有浓厚的
东方韵味。

画家在作画时，有自己的创造，有取舍，有强调。虚实处理，有画家自己的意图，有画家独到的创造。至于初学画的人为什么要多看少画，因为首先要训练画家的眼睛，要在对象上看到更多的美。往往一般人看东西和画画的人不同，他们头脑中有先入为主的东西。例如一条线，在具体情况下它应该是斜的，但是这条线在人们的印象中是直的，而不是斜的。初学画者也有这样的错误认识，他没有仔细观察，凭印象也就画成直的。有经验的画家，他就注意每一条线的斜度，是直的还是斜的？是偏左还是偏右？偏多少？这样看准了，知道这条线的斜度，所以也就取得好的效果。

王震辑《徐悲鸿画论》题记选录

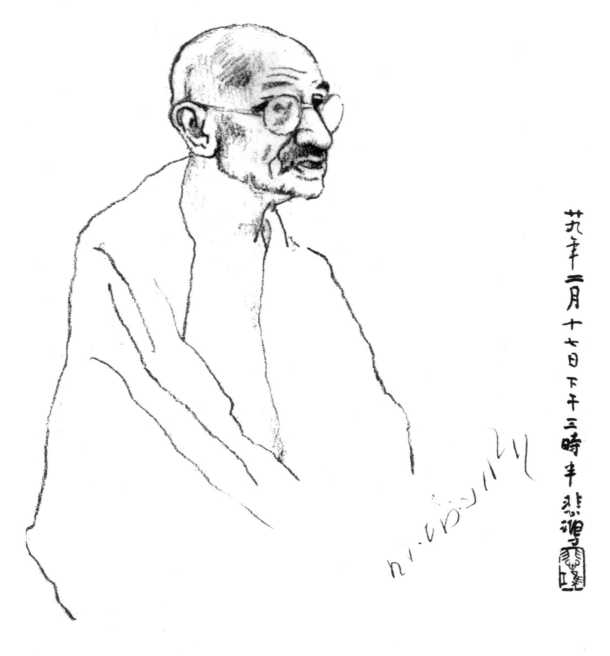

甘地像　素描

徐悲鸿课徒稿

马的画法

足爪、足蹄为最见动物画家功力的部分，例如，画蹄时仅用一线，却要表现朝向不同方向的众多体面，因此，须作细致、深入的专门研究，对于它的形在不同透视角度时的变化要能交代清楚，用线亦要讲究。

画马步骤

马步骤

一、用灰墨摆出马身的基本体态，确定肩、胸、腹、臀的位置。笔尖到笔肚的墨色有浓淡之分，中、侧锋并用，潇洒灵活。

二、笔蘸浓墨，抓住明暗转折部，塑造肩和腹的体积，勾出紧张的肩部和肩、腿连接部的大块肌肉。用笔须结合重大骨骼、肌肉的走向，不可勾死。

三、用大块墨色画出鼻骨侧面和下颌骨，注意留出鼻骨正面和颧骨，不要着墨。用中锋勾出头的轮廓、鼻孔、鼻翼、上下嘴唇，用笔要劲健有力，突出结构，然后用浓墨点出耳朵的暗面。

四、以侧锋两三笔画出颈部主要肌肉，以粗重有力的一笔浓墨把头和胸部连接在一起。画颈时，注意不要把墨泅到肩的受光面上去。

五、以书法的用笔画四肢，乘湿时，用重墨勾勒主要骨骼、肌肉的起始与终止。注意以近浓远淡的墨色变化体现四肢的前后空间关系。腿的关节、后腿的跟腱、踝骨尤其要交代清楚。

六、蘸焦墨，把笔躺倒，散开，涂绘鬃毛和尾巴，先以错落有致的几大笔取势，再以淡墨画后面的毛。每笔方向要有变化，不要均匀、对称、雷同。最后勾蹄，并点睛。

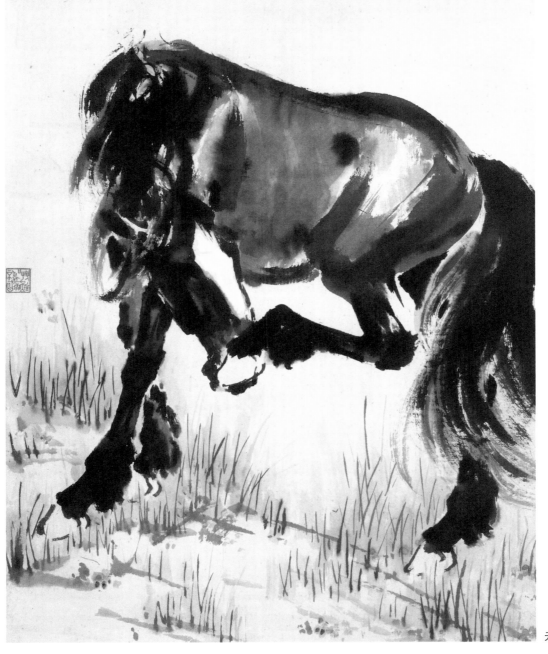

无题

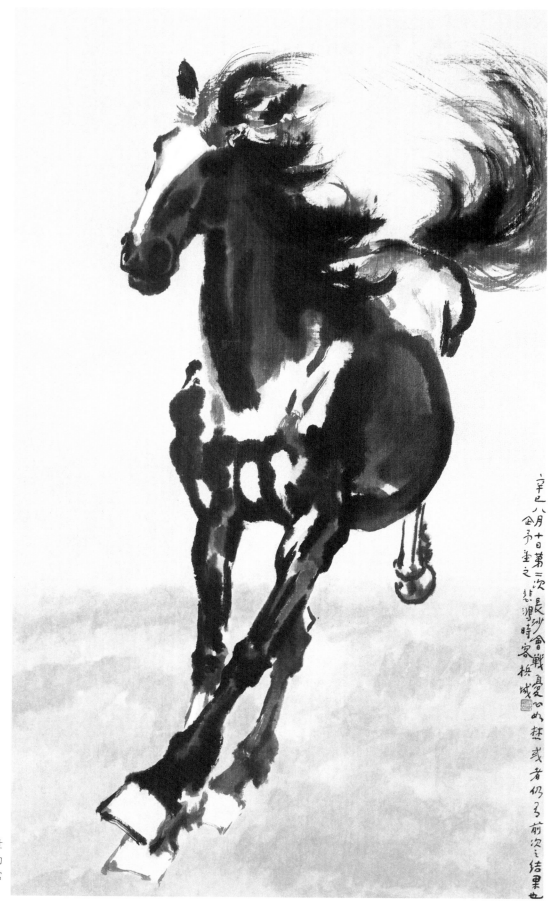

追风

　　此图气势雄浑、世所闻名，把没骨与勾勒结合起来，是徐悲鸿常用的画法。

狮子的画法

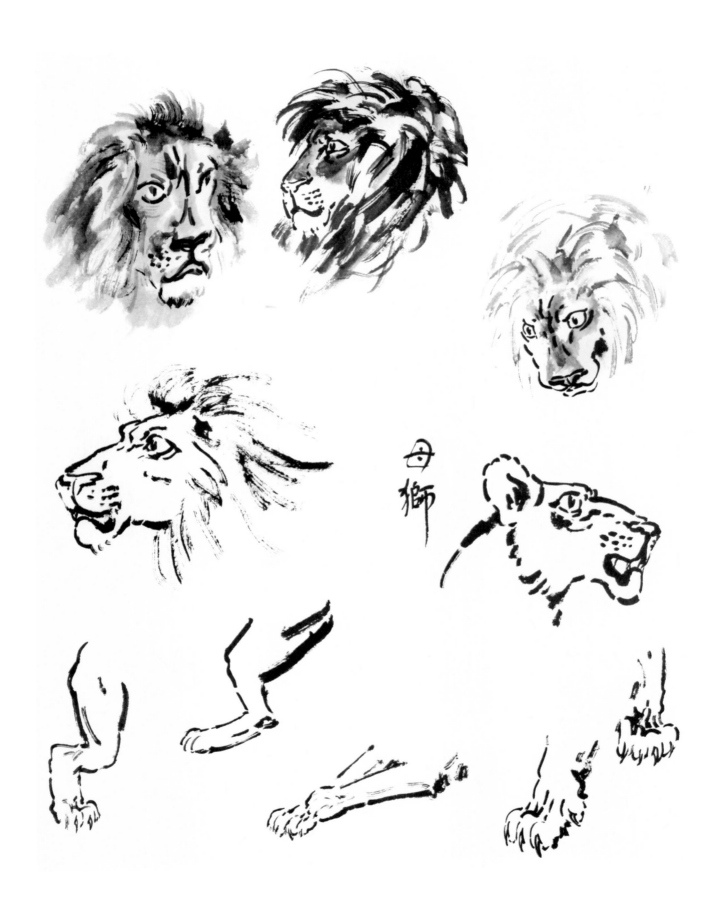

母狮

徐悲鸿 绘画述稿（新版）

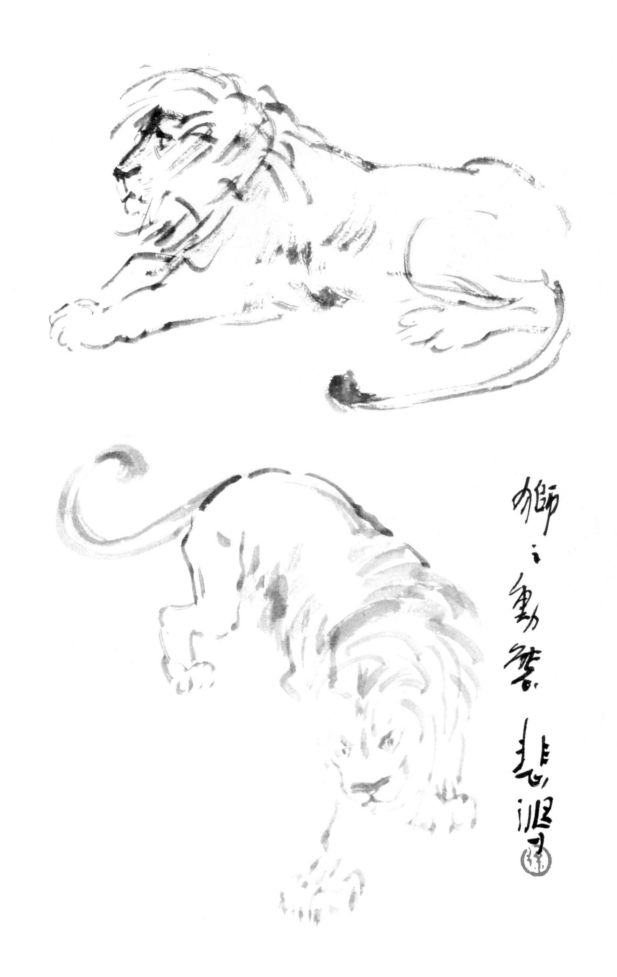

獅·動筆 悲鴻

画狮步骤

雄狮 画步骤

① ② ③ ④

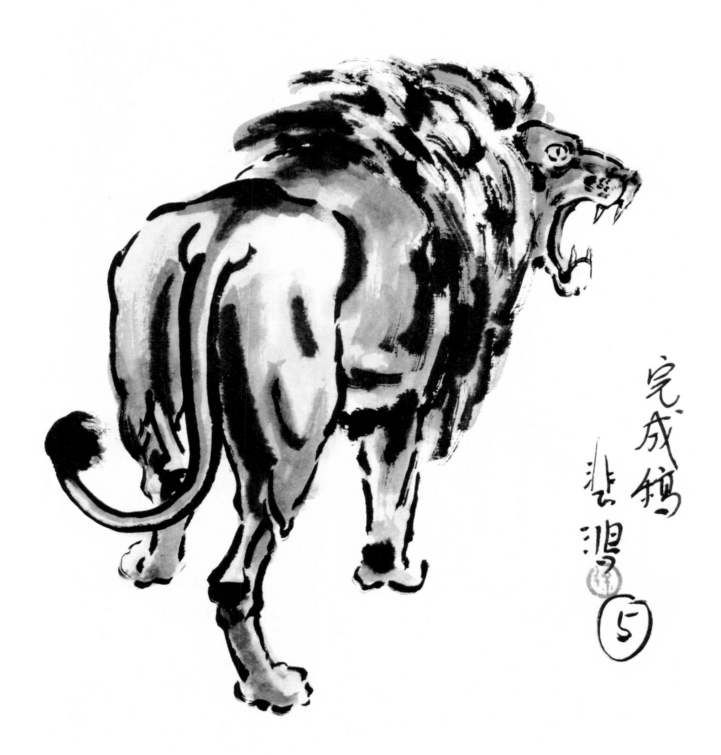

完成稿

悲鴻

⑤

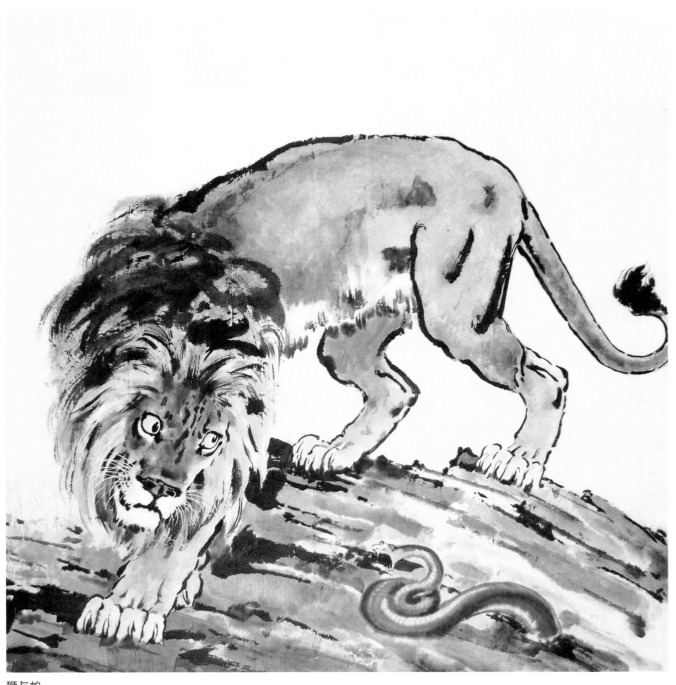

狮与蛇

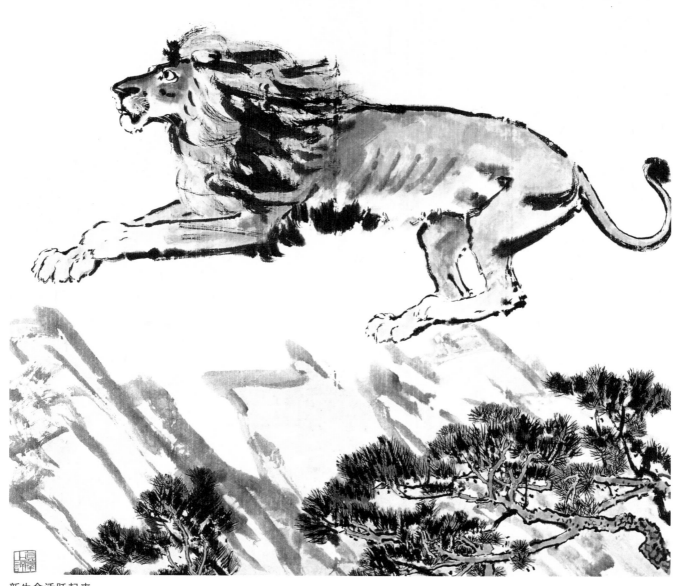

新生命活跃起来

此图刻画一雄狮跃起之姿态，激情澎湃，意到
笔随，以形写神，一挥而就，筋骨肌肉，力度饱满，
极为传神。

人物的画法·五官的画法

须髯的画法

徐悲鸿 绘画述稿（新版）

衣纹的画法

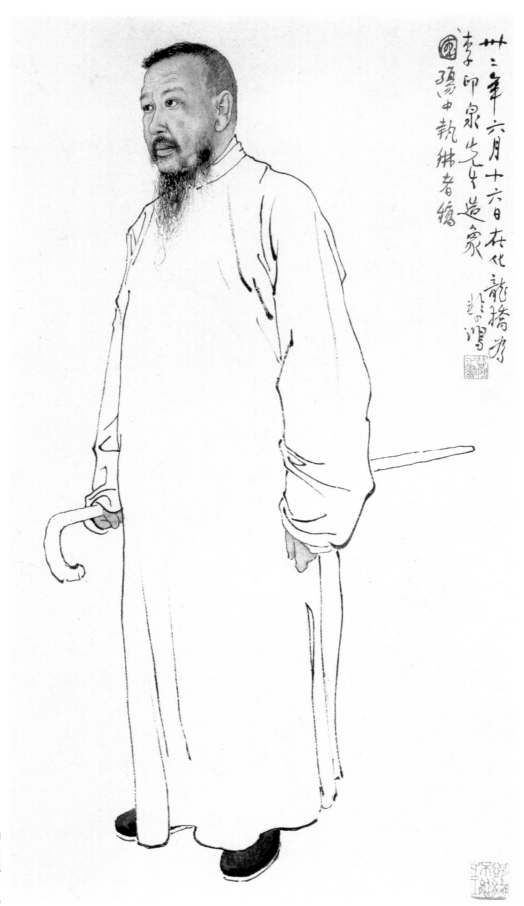

李印泉像

李印泉先生正直宽厚的形象，被简洁生动地表现了出来，全画线描表现为主，呈现出干湿浓淡轻重疾徐的变化，表现出人像的体积和空间感。

美术漫话

一切学术有一共同目的，曰："追寻造物之真理而已。"美术者，乃真理之存乎形象色彩声音者也。音乐为占时间之美术，当非本论之范围。兹篇所论，专就造型美术，阐明其意。造型美术，亦分为两途：一曰纯正艺术，即绘画、雕型、镌版、建筑是也；一曰应用艺术，亦曰工艺美术，乃损益物状，制为图案，用以美化用具者也。吾人在立论之始，应于题之本身，定一解说。中国今日往往好言艺术，而不谈美术。艺术者仅泛指术之属乎艺事而已。美术者，顾名思义，则为艺术者，不徒能之而已，盖必责之其具有精意，于人之精神，有所发挥，故其学术，因欲奔赴此神圣"美"之一目的。于是在同一物事上，各人得自由决定其形式，又利用一形式，求一适合之内容，以赴其所期望理想之美。而其精神，亦必为所探讨之真理。所谓形式内容，不过为作者所用之一种工具而已。内容者，往往属于"善"之表现。

而为美术者，其最重要之精神，恒属于形式，不尽属于内容。如浑然天成之诗，不必定依动人之题，反而如画虎不成，则必贻讥大雅。故美术恒有两种趋向，一偏于善（则必选择内容），一偏于美（全不计内容）。偏于善者，其人必丰于情绪，偏于美者，其人必富于感觉，各有所偏，各有所择。顾美术上之大奇，如巴尔堆农之额刊，如米开朗基罗之《摩西》，如多那太罗之《圣约翰》，如拉斐尔之《圣母》，如提香之《下葬》，如鲁本斯之《天翻地覆》，如丢勒之《使徒》，如伦勃朗之《夜巡》，如委拉斯开兹之《火神》，如吕德之《出发》，如康斯太布尔之《新麦》，如透纳之《落日》，如门采尔之《铁工厂》，如罗丹之《加莱义民》，如夏凡之《神林》，如列宾之《伊望杀子》，如贝纳尔之《科学放真理于大地》，如达仰之《迈格理女》，如康普之《非雪武》，如勃郎群之《码头工》，无不至善尽美，神情并茂。比之中国美术中，如阎立本之《醉道》，如范中立之《行旅》，如夏圭之《长江》，如周东邨之《北溟》，无

使徒（局部） 丢勒 德国

徐悲鸿 绘画述稿（新版）

速写田汉

徐悲鸿自画像　油画

不内容与形式，美善充乎其量。孔子有美而未尽善之说，故人类制作，苟跻乎至美尽善，允当视为旷世瑰宝，与上帝同功者也。善之内容可存而弗论，至其所以秀美之形式，颇可得而言。盖造物上美之构成，不属于形象，定属于色彩。而为美术之道，舍极纯熟之作法以外，作者观察物象之所得，恒注乎两要点，其表现之于作品上，亦集中精神于此两点。所谓色彩，所谓形象，皆为此两点之工具而已。

此两点谓何？曰性格，曰神情。因欲充实表现性格之故，爰有体，有派；因欲充实表现神情之故，爰有韵。

美术之起源，在模拟自然；渐进，则不以仅得物象为满足。恒就其性之偏嗜，而损益自然物之形象色彩，而以意轻重大小之。此即体之所产生也。

派者，相习成风之谓。其所以相习成风，皆撷取各地属之特有材料，形之于艺事，成一特殊貌者也。

所谓性格者，即刚强、柔弱、壮丽、淡泊、冲和、飞舞、妙曼、简雅等，禀赋之殊异或竟相反也。故须以轻重、巨细、长短、繁简之术应之，所以成为体也。

张继像　油画
　　此图描绘的是国民党元老张继，构图很有特点，人物主体突出，画面空间处理丰富，疏朗有致。

神情在人则如喜怒哀乐，妙机其微，艺之高深境地，其所以难指者以其象之变也。其于物情，则如风雨晦冥，皆变易其寻常景象，要在窥见造化机理，由其正而通其变，曲应作者幽渺复颐广博浩荡之襟怀思绪。此艺事之完成，亦所以为美术也。

至于工艺美术，其要道在尽物材之用，愈能尽物材之用者，为雅；愈违物材之用者，为俗。雅俗之分，无他道也。

女人像

新国画建立之步骤

近日有北平美术会者发传单攻击敝人，本系胡闹，原可不计，惟其所举艺专事实全属不确，淆惑社会听闻，不能不辩。传单所举本校此次招生，国画组仅取五人，实则此次录取国画系学生系十三人，超过其所举之数一倍多，此固非为满足名额，全凭成绩，倘成绩不佳，或竟一人不取。

本校去年重办，定为五年制。国画、西画、雕塑、图案在第一、二年共同修习素描，第三年分班。已呈准教育部在案。传单所举三年素描，显非事实。仅举两点，已均为无的放矢。此在一糊涂孩子偶欲发泄稚气，心血来潮，发一传单，骂所不痛快之人，情亦可谅。但为一堂堂学术团体，不先将事实调查清楚，贸贸然乱发传单，至少可谓不知自重，自贬身份。

至攻击不佞为浅陋，此固无足怪。但不佞虽浅陋，中国历史上之画家我所恭敬的王维、吴道子、曹霸不可得见外，至少曾知周昉、周文矩、荆浩、董源、范宽、李成、黄筌、黄居寀、易元吉、崔白、米元章、宋徽宗、夏圭、沈周、仇十洲、陈老莲、石谿、石涛、金冬心、任伯年、吴友如等人，彼等作品之伟大，因知如何师法造化，却瞧不起董其昌、王石谷等乡愿八股式滥调子的作品。惟举董王为神圣之辈，其十足土气，乃为可笑耳。

箫声　油画

故都不少特立独行之士，设帐授徒，数见不鲜，相从问道者所在多有，此固足以辅佐学校教育之不足。至于国画，仅为艺专中学科之一部。征诸国家之需要与学生之志愿，皆愿摹写人民生活，无一人愿意模仿古人作品为自足者。故欲达成此项志愿与目的，仅五年学程，倘不善为利用，诚属重大错误。两年极严格之素描仅能达到观察描写造物之静态，而捕捉其动态，尚须以积久之功力，方克完成。此三年专科中，须学到十种动物、十种翎毛、十种花卉、十种树木以及界画。使一好学深思之士，具有中人以上禀赋，则出学校，定可自觅途径，知所努力。而应付方圆曲直万象之工具已备，对任何人物、风景、动植物及建筑不感束手。新中国画至少人物必具神情，山水须辨地域，而宗派门户，则在其次也。所谓物有本末，事有终始，知所先后者，理宜如是也。

素描为一切造型艺术之基础，但草草了事，仍无功效，必须有十分严格之训练，积稿千百纸方能达到心手相应之用。在二十年前，中国罕能有象物极精之素描家，中国绘画之进步，乃二十年以来之事。故建立新中国画，既非改良，亦非中西合璧，仅直接师法造化而已。但所谓造化为师者，非一空言，即能兑现，而诬注重素描便会像郎世宁或日本画者，乃是一套模仿古人之成见。试看新兴作家如不佞及叶浅予、宗其香、蒋兆和等诸人之作，便可征此中成见之谬误，并感觉到中国画可开展之途径甚多，有待于豪杰之士发扬光大，中国之艺术应是如此。读万卷书，行万里路，或为一艺术家之需要。尊重先民之精神固善，但不需要乞灵于先民之骸骨也。

狮吼　素描

徐悲鸿　绘画述稿（新版）

造化为师

艺之来源有二：一曰造化，一曰生活。欧洲造型艺术以"人"为主体，故必取材于生活；吾国艺术，以万家水平等观，且自王维建立文人画后，独尊山水，故必师法造化。是以师法造化或师法自然，已为东方治艺者之金科玉律，无人敢否认者也。但法造化，空言无补，必力行乃见效。一如吾先圣、先哲留遗几许名言，但不遵守，亦无补恶风浇谷。且恐有歪曲其意义，假借之而为乱阶者，比比是也。至于艺术中之绘事，若范中立久居华山，其画乃雄峻奇古；倪云林、黄子久，生长江南无锡，故所作淡逸平远，何者？皆师资所习见之造化，忠诚写出，且有会心，故能高妙也。以时人论，齐白石翁之写虾蟹蝼蝈，及棕树芭蕉，俱成独诣，自有千古。夫写虾蟹蝼蝈、棕树芭蕉至美，已可千古；则造化一切，无不可引用而成艺术家之不朽者，此事之至明显者也。张大千先生之山水，不愧元明高手，惜有一事，乃彼蜀人，而未以蜀产之大叶榕树入画，因蜀中自古少山水大家，粤湘亦少，因画中未见此树，而此树实是伟观，非止其功荫庇劳人而已。北平自古亦少山水大家，因之其所产白栝巨柏，亦未见于画中；但团城大栝，公园古柏，俱是天下至美之物。吾人既习焉不察，固然奇怪；而画家亦习焉不察，则非麻木而何？！而必乞灵于枯竹水石，苹果香蕉，直天下之不成材者矣！故师法造化，既是至理，应起力行，不必因为古人未画，我便不画；古人决无盘尼西林，若今日之顽固者，倘患腹膜炎，遂可听其死去，有是理否？抑范中立、倪云林辈，苟生长北平，恐早即画成多种白皮松作矣。北平之所以成为文化城，正因其生活丰富；此丰富之生活，乃画家之不尽泉源；如城居劳工，近郊农夫，优孟衣冠，街头熙攘，穷酸秀才，豪华侠客，红杏在林，碧桃满树，骆驼出塞，鹰隼盘空，牡丹成畦，海棠入梦，更夫扫雪，少女溜冰，百灵赓鸣，金鱼荡漾，无在而不可以成佳构，创杰作，何必定走访故宫博考收藏，取象于宋元皮毛，乞灵及赵、董骸骨耶？日本逐臭之夫，又以西洋狗矢，特置中国艺坛，故其影响，甚为恶劣；不佞初到，正做廓清荡涤之工，渐期纳入正轨，倘多豪杰之士，定继欧洲代兴。大丈夫立志第一，继往开来，吾辈之责，幸除积习，当仁不让，凡我同道，盍兴乎来。

光岩

喜马拉雅山系列

因《骆驼》而生之感想

常人恒准世俗之评价，而罔识物之真值。国人之好古董也，尤具成见。所收只限于一面，对于图案或美术有重要意义之物，每漫焉不察，等闲视之。逮欧美市场竞逐轰动，乃开始瞩目，而物之流于外者过半矣。

三代秦汉所遗之吉金食器，吾国最古之美术品也。好之者惟视其文字之多寡，与有无奇学，定为价值标准，是因向之耽此者，多文人学士。汉学即兴，人尤借春秋战国时遗器所存文字，以考订经文史迹，其有重价，自不待言；顾其不为人重视之器，往往有绝精美之花纹，形式图案，极美妙者，以少文字，遂见摈于中国士大夫。不知美乃世人之公宝，而文字之用，限于一族，为境窄也。文字与美术并重，宜也，今既有所偏重，于是一部分有美术价值之宝器，沦胥以亡。

吾国绘事，首重人物。及元四家起，好言士气，尊文人画，推山水为第一位，而降花鸟于画之末。不知吾国美术，在世界最大贡献，为花鸟也。一般收藏家，俱致山水，故四王恽吴，近至戴醇士，其画之见重于人，过于徐熙、黄筌。夫山水作家，如范中立米元章辈，信有极诣，高人一等，非谓凡为山水，即高品也。独不见酒肉和尚之澜迹丛林乎？坐令宋元杰构，为人辈去，而味同嚼蜡毫无感觉之一般之人造自来山水，反珍若拱璧，好恶颠倒，美丑易位，耳食之弊如此。唐宋人之为山水也，乃欲综合宇宙一切，学弘力富，野心勃勃，欲与造化齐观，故必人物宫室鸟兽草木无施不可者，乃为山水。元以后人，一无所长，吟咏诗书，独居闲暇，偶骋逸兴，以人重画，情亦可原，何至论画而贬画人，是犹尊叔孙通而屈樊哙也，其害遂至一无所能之画家，尤以写山水自炫，一如酸秀才之卖弄文章，骄人以地位也。故中国一切艺术之不振，山水害之，无可疑者。言之无物，谓之废话，画之无物，岂非糟糕？

近日中原板荡，盗墓之风大启。洛阳一带，地不爱宝，千年秘局，蜂拥而出。国中文人学士，兴会所寄，唯喜墓志碑铭，其中珍奇，信乎不少，如于右任氏

一人所蓄，便大有可观。但其中至宝，如殉葬之俑、兽、器物，皆与考古及美术有绝大关系者，以其多量贱值，士大夫不屑收藏，坐视北魏隋唐以来，千余年之瑰宝，每岁运往欧美日本者，以千万计，天下痛心疾首之事，孰有过于此者。吾国文献，向苦不足，古人衣冠器用，车马服制，记载既泛，可征之于宋画者，已感简略不详；六朝之俑，品类最多，如武士，则环甲胄，妇人则分贵贱，其鬟髻衣裳，袖带佩挂，近侍与走役等人物，可得一完整社会之概观；而驼马之璎珞辔鞍，皆精密刊划，事事可按，信而有胄，不若图绘之随意传写也。欧人在古希腊之墟，发现 Tallagra（希腊之 Boitre）与 Myrina（小亚细亚）两地之熟土制人，不若魏唐塑制，有釉有彩，精美殊逊，人已视同瑰宝；凡大博物院如法之卢浮宫，且称为傲人之具，吾国人之对此，情同委弃，相去如此。

此类出土人物群兽之尤可贵处，在其比例精确，动作自然，往往有奇姿好态，出人意表者（有舞女及怪人绝奇诡可喜）。近世明清雕刊，反退居于美术上所谓正西律（Frontalité）野蛮格调，（丹麦著名美术批评家 Lange 所创言）以彼例此，真有天渊之别也。吾向者以为中国艺术，仅绘画及图案（非指现代），足济世界作家之林，靡有愧色。若雕塑者，只细巧见长或庞然巨大而已，毫无价值，不谓千年前之工人，其观察精密，作法严正如此。吾去冬岁阑，在平厂肆所得之北魏两卧驼，堪称美术史上之奇珍，可媲美亚西里之狮，希腊之马。顾秦人视之，亦不甚惜也。知十年以来，此类等量齐观之宝物之流落于外者，宁胜计哉！倘世间只存其一，千年艳传者，则必与天球河图比价，今熟视之，若无睹然，逆料他日古墓既空，地藏丧尽，凡有珍奇，皆之国外有所考求，须万里行，反观故邦，垒垒黄土，必有无穷之子孙，为感叹啜泣者。吾国向视博物院为厉禁，但公家设立之图书馆，已遍中国，除购大英百科全书王云五大著及……外，倘有人一念及此者否，则千元所罗致，可满陈一室，其为费用，亦不多也。

120

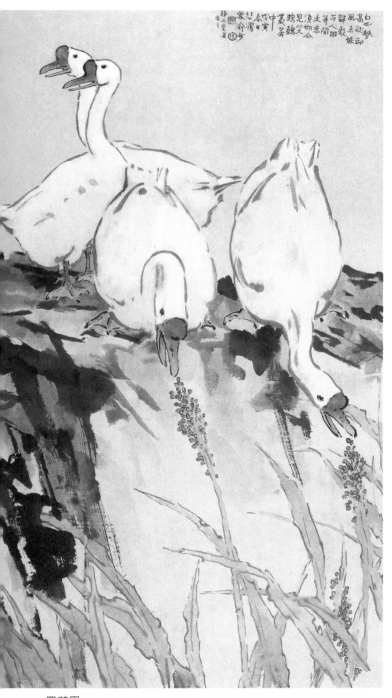

四鹅图

绿荫

廿七年夏在桂林
近郊寓所見悲鴻

牛浴

　　此幅画用白描加
入光影来刻画牛的结
构和体积,体现出徐悲
鸿对素描融入水墨的
大胆尝试与思考。

收藏述略

凡人嗜好之所集，欧人谓之搜集。国人则谓之藏，又曰收藏。凡收不必定是物之珍奇，要视人性之所好。有藏石者，有聚邮者，有藏书者，有集碑帖者，而收藏书画为远东人最普遍之嗜好。吾生也贫，少长游学于外，收入仅足自给，诚不能言收藏，惟以性之笃嗜美术，而始学画。我居欧洲，凡遇佳美之印刷品，必欲致之以为快。1921年至1923年之际，德国通货膨胀，德国印刷固为世界之冠，此际印刷品价虽陡涨，尚为余力所能及，故世界各大博物院中各大画家名作，搜集始遍，靡有遗憾。其时余识柏林美术学院院长某先生，时就问业。先生之艺，沉雄博大，最富日耳曼精神，亦即后日纳粹奉为德国精神之元者也（先生最著名的作品为柏林大学中之壁画大哲演讲德国民族主义一图，论者谓为德国派中最佳之壁画）。余在1922年得购其两幅油绘，题皆包厢，写剧场中之观剧者，又素描五张。迨1933年又抵柏林（因柏林美术会请往展览拙作），更得其油绘一，素描二，版画四种。1923年余由德返法，是年冬间因一机会得法国名画家之素描一夹，大小逾百纸，泰半皆其精妙之画稿（巴黎崇贤祠壁画大王奇迹即出其手）。1925年购得达仰先生之画。

民国十六年（1927）返居沪，以先君酷爱任伯年画，吾亦以其艺信如俗语之文武昆乱一脚踢者，乃从事搜集。五六年间收得大小任画凡五六十种，中以《九老图》《女娲氏炼石补天》及册页十二扇面十余种为尤精。

民国二十五年（1936）余居桂林，因得见李秉绶孟丽堂及粤近派之开创者居巢居廉两先生手迹，颇为罗致并世作家，率多爱好，特好齐白石翁及张大千兄之作，所得亦富。民国二十九年（1940）应泰戈尔诗

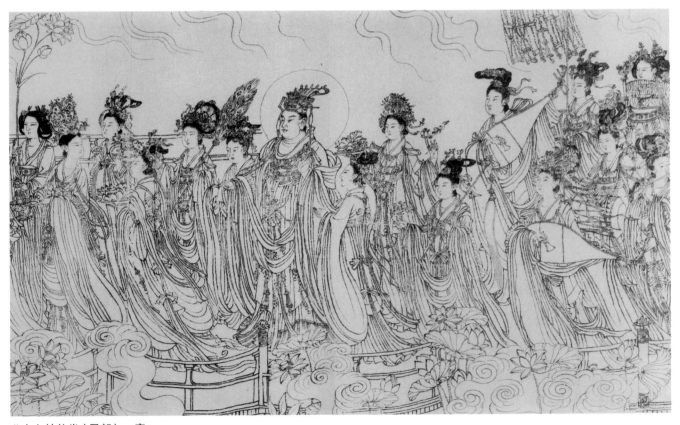

八十七神仙卷（局部） 唐

泰戈尔像

泰戈尔是印度杰出的诗人和文学家，此画生动传神，很好的表现出诗人深厚的文化修养和特有的气质，人物以线描勾勒为主，背景为菩提树。在材料上以水墨生宣为主，辅以彩色；以笔线为造型手段，辅以块面的泼染。构图运用焦点透视，人物形象解剖比例准确。虚实对照，引人联想深思。

翁之招赴印度，彼所创立之国际大学，固得翁所作画三幅。翁以诗名天下，又为卓绝之音乐家，六十岁后始寄情以绘事，不拘故常，独往独来，诗人漫兴，恒入化机。余曾有文论之。赠余之面具幅，为翁精作之一，吾非常珍视者也。

吾偶然得北苑巨帧水村画。大千亟爱之，吾即奉赠，大千亦以所心赏之冬心《风雨归舟》为报，此为冬心最精之作。

余第三次至欧洲，前巴黎总领事赵颂南先生赠吾明人画一帧，画一士人持镜照妖，一小孩随其后，画笔精卓，署正斋居士，顾不知究是何人手迹。又有老莲为友人写像，颇神闲意得，近复得黄瘿瓢《持梅老人》，俱人物精品。

鄙藏之最可纪者，为唐人画之《八十七神仙卷》，即宣和内府所藏赵孟頫审定之武宗元朝元仙仗之祖本也。此卷后端遭人割去，较武卷后段少一人，但卷前则多一人，共八十七人，故即以名卷。民国三十一年（1942）夏，在昆明失去，越两年从成都侦还，已为人改头换面，重装，余所盖"悲鸿生命"章，亦被割去，全部考证材料皆失。且幸全卷无恙，已死之心，赖以复活，此卷关系吾国艺术与考证甚大，一因其道教关键，一因白描人物八十七人中写三帝文官甲士金童玉女无一不妙相庄严，任何古今之人物画均不能匹也。其外，则吾于民国二十七年（1933）冬过香港，得张大风扇面一，写一士人折梅，清观绝伦。又吾于中日大战前两月访张岳军先生，请观其宝石涛通景屏十二幅，临别蒙先生以童二树荷花见赠，逸气纵横，亦佳品也。

「 作品欣赏 」

跨犊儿童

丁丑除夕
多巴之贫妇
归宿
悲鸿

静文爱妻保存

贫妇

白松

人物

双饮马

大树双马

懒猫

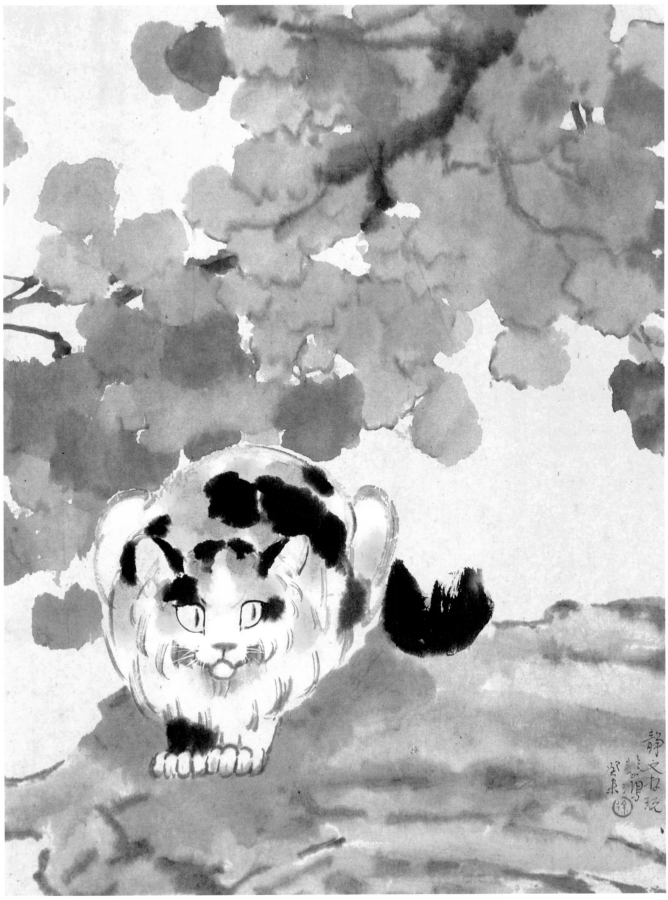

萌下

徐悲鸿 绘画述稿（新版）

133

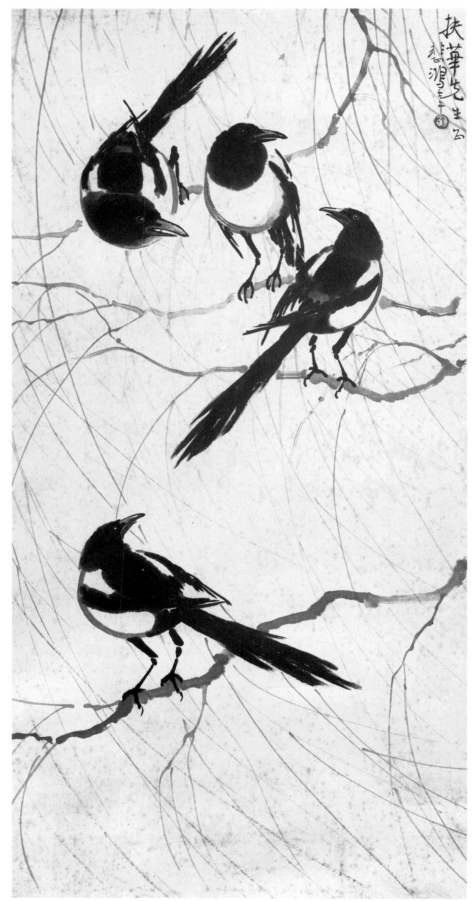

四喜图

晨曲（局部）

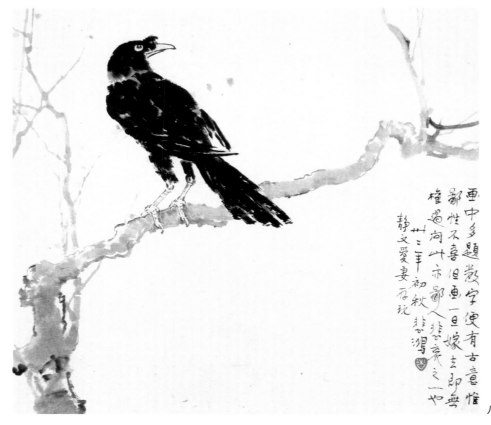

画中多题散字便有古意惟
鸲性不喜但画一旦嫁去即无
权遇向州亦鸲人悲哀之一也
卅三年初秋 悲鸿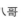
静文爱妻存玩

八哥

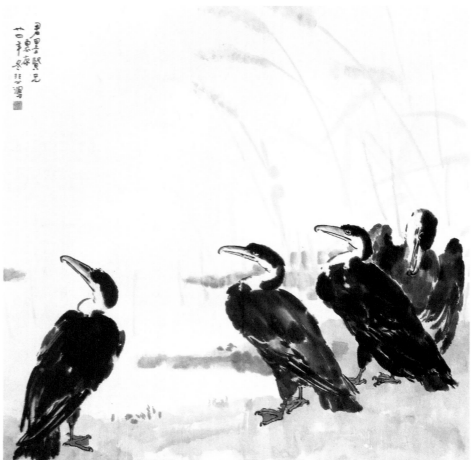

秋江冷

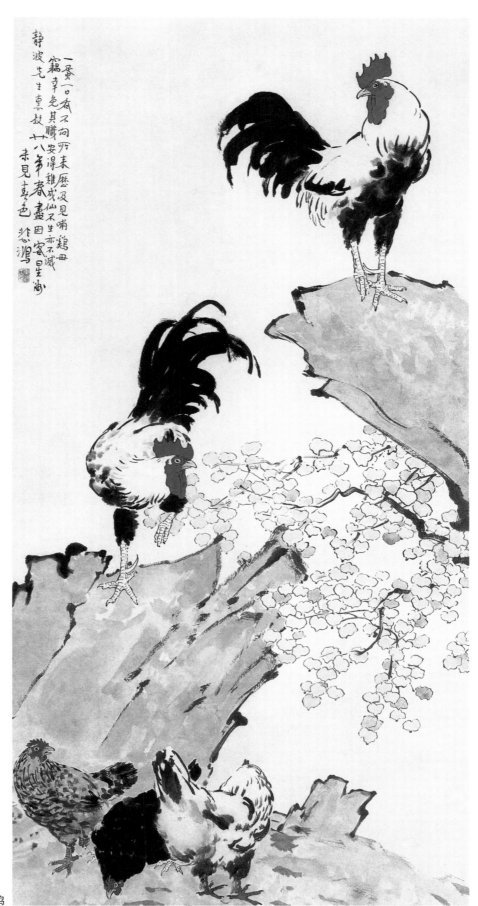

一箪一瓢不向昨朝末歷及見啼鷄毋竊幸免其職安得雖成仙不生亦不滅靜波先生惠敎十八年春盡因窒里渺未見喜之色悲鴻

群鸡

松鹤

群奔

140

燦若那霞色蒼々蒼
若雲霧烕烕奥英雄彙棉
玉懷可師平居廣東西笺
兩年往来廣東十餘次
芍芒緑一兒木棉卣花
芍九年遊印乃結贊霞
芝芝華燦煳芝坐坎舒
積壺昌萩往日影梦
句不然今至東西之戟
人畫

灿若朝霞

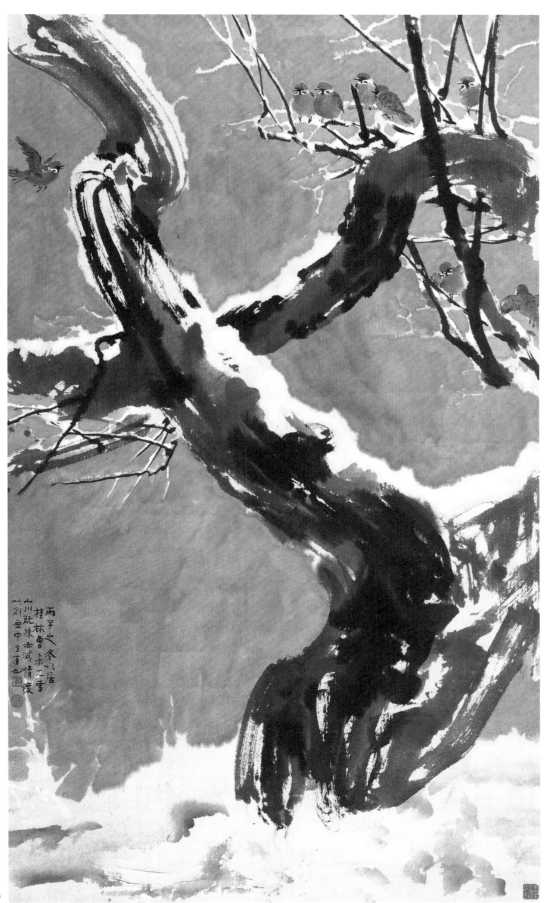

丙子之冬余久居
桂林曾未之雪
山川既殊亦減情懷
時列車中生育也

雪

静文爱妻存玩

月色

144

竹

辛巳五月星海曼士斋中赋色 悲鸿

不赴滇
溪作水
仙天生
倩影自
翩翩吸風
飲露
藐姑射
摘取雲
霞為
采晃
静文愛妻
存之

紫兰

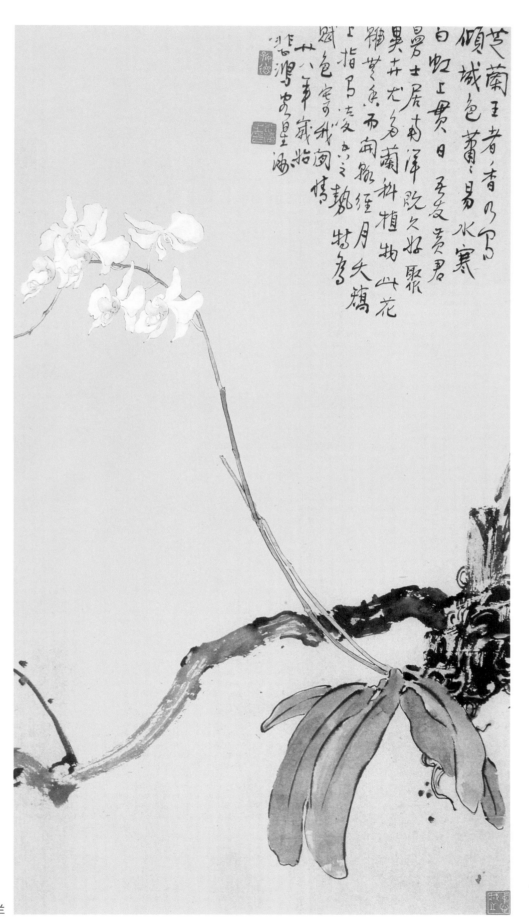

芝蘭王者香乃寫
傾城色蘭易水寒
自虹上貫日至友貴君
昌士居菊澤歲久好聚
異卉尤名蘭株植物山花
雜芝魚而南翔經月失鶴
上指寫凌霞之勢特多
賦色寄我閩情特
廿八年家始
悲鴻寫是酒

铁锚兰

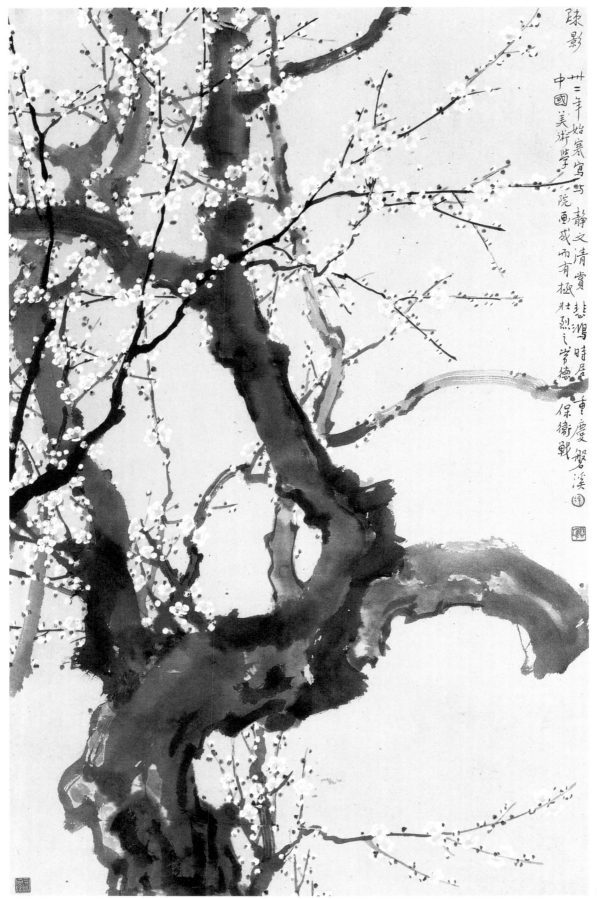

疎影

卅三年始寒寫於靜文清賞悲鴻時居重慶磐溪

中國美術學院重成而有極壯烈之常德保衛戰

梅花

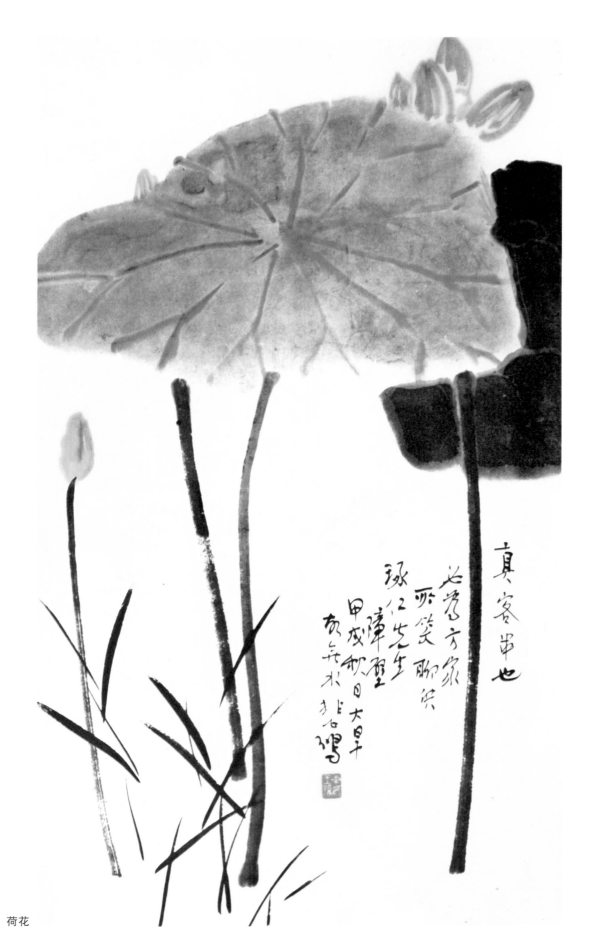

荷花

徐悲鸿 绘画述稿〔新版〕

149

风景（一）

风景（二）

风景（三）

泰戈尔后园

徐悲鸿 绘画述稿（新版）

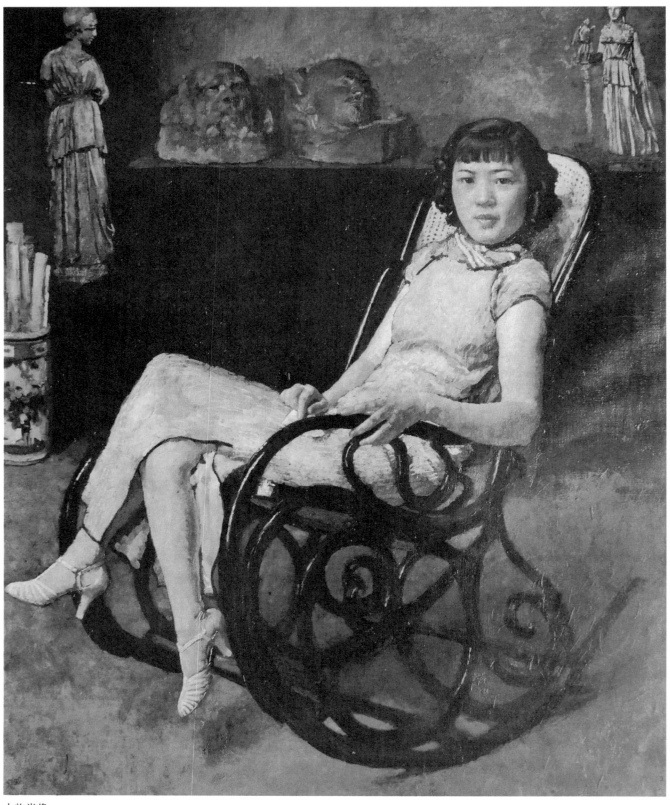

人物肖像

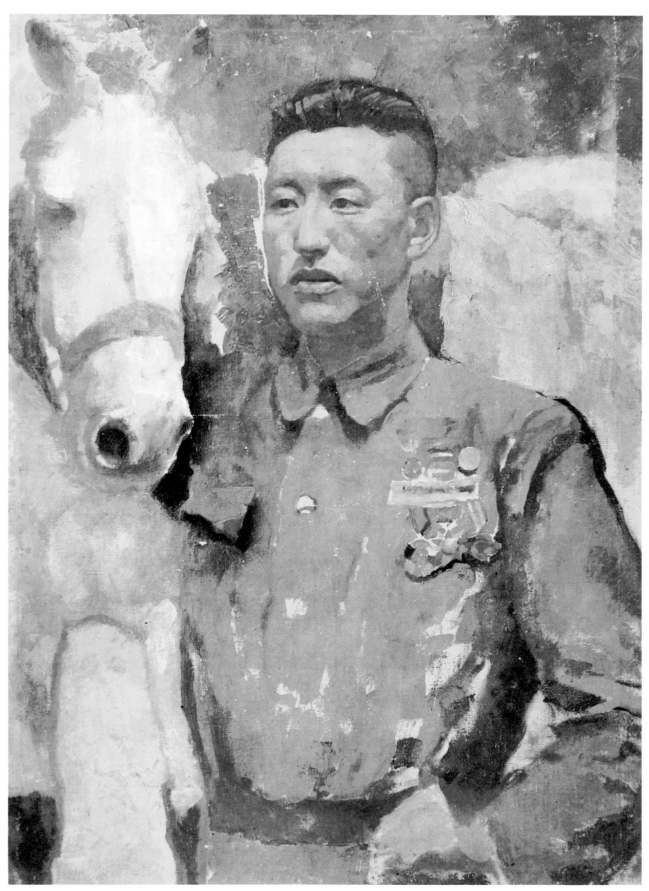

骑兵英雄邰喜德

徐悲鸿 绘画述稿（新版）

153

徐悲鸿印章

中心藏之

人犹有所憾

自强不息

徐悲鸿

庄敬自强

吞吐大荒

江南布衣

水精域

往来千载

悲鸿

悲鸿

东海王孙

徐悲鸿

悲鸿

悲鸿之画

尊德性，好文学，
致广大，尽精微，
极高明，道中庸。

困而知之

徐悲鸿

悲鸿之印

悲鸿

生于忧患

徐悲鸿生平及其艺术活动年表

1895 年（光绪二十一年）乙未

7 月 19 日，徐悲鸿生于江苏宜兴屺亭桥镇，塘屋之畔的小屋为祖父徐砚耕劳作 10 年所建。

1901 年（光绪二十七年）辛丑 6 岁

祖父去世。徐悲鸿开始随父读书习写，想学画，父亲不许，他便悄悄描画屋畔河边的鸡、鸭、猫、犬，自得其乐。

1904 年（光绪三十年）甲辰 9 岁

已读完《四子书》《诗》《书》《易》《礼》《左传》，开始随父学画。每日课毕，便临摹一幅时事插图画家吴友的画。

1905 年（光绪三十一年）乙巳 10 岁

随父亲乘舟赴溧阳，徐悲鸿在途中即景成诗："春水绿弥漫，春山秀色含。一帆风信好，舟过万重峦。"

1912 年（民国元年）壬子 17 岁

由于父亲病重，徐悲鸿返回故乡，他已成为宜兴知名画家，在和桥彭城中学担任美术教师。

1914 年（民国三年）甲寅 19 岁

其父去世。徐悲鸿向父亲挚友陶麟书借钱埋葬父亲之后，决定去上海寻找半工半读的机会。但由于找不到工作，他只得返回宜兴。在和桥彭桥中学、宜兴女子师范学校、始齐小学教授美术。

1915 年（民国四年）乙卯 20 岁

徐悲鸿再赴上海，以画插画和广告维持生活，并开始卖画。高剑父、高奇峰兄弟对其作品《马》高度赞赏，认为"虽古之韩幹，无以过也"。

1916 年（民国五年）丙辰 21 岁

徐悲鸿考入震旦大学攻读法文，课余仍勤奋作画。3 月，哈同花园建立明智大学，征求仓颉像。徐悲鸿以巨幅水彩中选，被明智大学聘请去作画和讲学，因此得识康有为、王国维等著名学者。

1917 年（民国六年）丁巳 22 岁

得明智大学稿酬，徐悲鸿东渡日本研习美术。康有为为赠横幅题额："写生入神。"书此送其行。

1918 年（民国七年）戊午 23 岁

徐悲鸿赴北京，与陈师曾等被蔡元培聘为北京大学画法研究会导师。他在《中国画改良论》中，明确指出："古法之佳者守之，垂绝者继之，不佳者改之，未足者增之，西方画之可采入者融之。"成为中国画家中革新派的代表。

1919 年（民国八年）己未 24 岁

在蔡元培、傅增湘的帮助下，徐悲鸿获得赴法国留学的公费。先到各大美术馆研究西方艺术之长，然后入朱里安画院学习素描两个月，后又考入欧洲著名的美术学府巴黎国立高等美术学校，入弗拉孟画室。

1920 年（民国九年）庚申 25 岁

结识法国著名写实主义大师达仰。达仰早年拜于19 世纪大师柯罗之门，后来成为法国国家画会的领袖之一。

1921 年（民国十年）辛酉 26 岁

徐悲鸿因整天参观法国国家美展，流连忘返，闭馆时才知天降大雪。他饥饿交迫，得了严重的肠痉挛病。在病痛发作时，他常以努力作画来转移注意力。

1922 年（民国十一年）壬戌 27 岁

徐悲鸿每天作画达 10 小时，在博物馆临摹伦勃朗的作品。天气晴朗时，他便到柏林动物园作狮子的速写。

1923 年（民国十二年）癸亥 28 岁

徐悲鸿重返巴黎，继续在巴黎国立高等美术学校

学习，并在达仰指导下精研素描，在蒙巴纳斯各画院画了大量的人体习作。

1924年（民国十三年）甲子 29岁

徐悲鸿为中国领事赵颂南夫人写像，从容不迫，力求简约，造型设色得心应手，已胸有成竹地预见画作完成时的旨趣。

1925年（民国十四年）乙丑 30岁

徐悲鸿赴新加坡，为侨界领袖陈嘉庚及其创办的厦门大学作画。冬天回到中国。

1926年（民国十五年）丙寅 31岁

春，徐悲鸿为康有为、黄震之写像。在上海展出历年所作，引起文化界极大关注。上海中华书局出版《悲鸿绘集》。

1927年（民国十六年）丁卯 32岁

赴瑞士欣赏荷尔拜因和勃克林之作，又转赴苏黎世，观看莱茵河左岸大师霍德勒（Hodler）之作。同时遍游意大利名城。该年，徐悲鸿送选了9幅作品，全部入选法国国家美展。

徐悲鸿带着复兴中国绘画的决心回到久别的祖国，居上海霞飞坊，与田汉、欧阳予倩共同创办南国艺术学院。

1928年（民国十七年）戊辰 33岁

徐悲鸿居南京丹凤街，时任南国艺术学院美术系主任和南京中央艺术系教授，开始创作取材《史记》的大幅油画《田横五百士》。

1929年（民国十五年）乙巳 34岁

徐悲鸿在北平艺术学院努力进行艺术教学的革新，聘齐白石任该院教授，但遭到保守势力的重重阻挠。作中国画《六朝人诗意》。

1930年（民国十九年）庚午 35岁

在《良友》杂志发表《悲鸿自述》。作油画《诗人陈散原像》。经过两年的工作，完成油画力作《田横五百士》。

1931年（民国二十年）辛未 36岁

在法国里昂和比利时布鲁塞尔举行徐悲鸿画展。作欧阳竞无的白描肖像。帮助傅抱石赴日留学。

1932年（民国二十一年）壬申 37岁

由南京丹凤街迁入傅厚岗6号，取名"危巢"。

1933年（民国二十二年）癸酉 38岁

完成取材于《书经》的大幅油画《徯我后》。为提高中国绘画的国际地位，准备赴欧宣传中国艺术的筹备工作。

1934年（民国二十三年）甲戌 39岁

应德国柏林美术会的邀请，到柏林和法兰克福举办徐悲鸿画展，获巨大成功，50多家报纸、杂志发表了赞誉文章。

1935年（民国二十四年）乙亥 40岁

10月，带学生到天目山学生，作中国画《天目山老殿》。

1936年（民国二十五年）丙子 41岁

4月，登黄山天都绝顶。为张大千画集作序。离南京，再赴广西。

1937年（民国二十六年）丁丑 42岁

到香港、广州、长沙举办徐悲鸿画展。从香港一位德籍夫人手中购回中国人物画瑰宝《八十七神仙》卷。在桂林创作了大写意山水《漓江春雨》《风雨鸡鸣》。随中央大学迁重庆，作表现人民疾苦的《巴人汲水》《巴之贫妇》。

1938年（民国二十七年）戊寅 43岁

暑假，主持广西全省中学美术教师讲习班，作《牛浴》《光岩》《负伤之狮》《象鼻山》。

1939 年（民国二十五年）己卯 44 岁

赴新加坡举行徐悲鸿画展，将卖画收入全部捐献祖国灾民。以著名街头剧为题材，作油画《放下你的鞭子》。

1940 年（民国二十九年）庚辰 45 岁

在印度国际大学和加尔各答举行徐悲鸿画展。为泰戈尔作油画、素描、速写像十多幅，并作著名中国画《泰戈尔》和《群马》。由泰戈尔介绍，为圣雄甘地作速写肖像。

1941 年（民国三十年）辛巳 46 岁

作巨幅《奔马》，寄托对祖国奋起的渴望。在槟榔屿、怡保、吉隆坡举行画展，收入仍全部捐献祖国难民。

1942 年（民国三十一年）壬午 47 岁

从云南回国，在昆明举行画展，全部收入捐献劳军。返重庆中央大学任教，居沙坪坝，开始筹备中国美术学院。作国画《鸡足山》《灵鹫》《六骏图》，油画《庭院》。

1943 年（民国三十二年）癸未 48 岁

居重庆磐溪中国美术学院。暑假，带学生赴青城山，在天师洞道观作《紫气东来》《孔子讲学》，以九歌为题的《山鬼》《国殇》。

1944 年（民国三十三年）甲申 49 岁

有杰作《天寒翠袖薄》《日暮倚修竹》《月色》《飞鹰》问世。夏末，患严重的高血压和慢性肾炎，住医院半年。

1945 年（民国三十四年）乙酉 50 岁

病渐愈，身体虚弱，但仍为重庆中央大学艺术系的学生上课。

1946 年（民国三十五年）丙戌 51 岁

从重庆经南京、上海到达北平，就任国立北平艺术专科学校校长。聘请了一批有影响、有能力的艺术家到校任教，并担任北平美术作家协会名誉会长，推动现实主义艺术运动。

1947 年（民国三十六年）丁亥 52 岁

迎击腐朽、保守势力，为阐明艺术主张而向各报记者发表题为《新国画建立之步骤》的书面谈话。提倡直接师法造化，描写人民生活。秋，迁居东受禄街16 号。

1948 年（民国三十七年）戊子 53 岁

撰写《中国美术的回顾与前瞻》书稿。发表《复兴中国艺术运动》一文。

1949 年 乙丑 54 岁

作为中国代表，出席在布拉格举行的第一届保卫世界和平大会。回国即以《保卫世界和平大会》一画表达对新中国诞生的喜悦之情。

1950 年 庚寅 55 岁

作油画《骑兵英雄邰喜德像》，大幅中国画《九州无事乐耕耘》，完成《鲁迅与瞿秋白》的素描稿。

1951 年 辛卯 56 岁

赴山东省导沭整沂水利工程工地体验生活，收集素材。作《工程师张缙像》《农民任继东像》《劳动模范吕芳彬像》。

1952 年 壬辰 57 岁

卧病在床，但一直关心国内外的艺术活动和中央美术学院的教学工作。

1953 年 癸巳 58 岁

渐能起床活动，便到美院为毕业班学生讲课，指导教师的油画与素描进修班。9 月 23 日，担任全国文艺工作者代表大会执行主席，脑出血症复发，于 9 月 26 日逝世，享年 58 岁。